CARTE P

ous les Pays étrangers n'acceptent,
(Se renseigner à

SPONDANCE

21/7 1901

CLE DES
AINE-SUR-SAMBRE

ERVÉE

Pri

Orange Life16

出發到世界35個城市的尋寶遊戲書

作者：紅色鯨魚 朴貞雅

出版發行

橙實文化有限公司CHENG SHIH Publishing Co., Ltd
粉絲團https://www.facebook.com/OrangeStylish/
MAIL: orangestylish@gmail.com

作　　　者　　紅色鯨魚朴貞雅
譯　　　者　　魏汝安
總 編 輯　　于筱芬CAROL YU, Editor-in-Chief
副總編輯　　謝穎昇EASON HSIEH, Deputy Editor-in-Chief
業務經理　　陳順龍SHUNLONG CHEN, Marketing Manager

封面設計　　Yang Yaping
內文排版　　亞樂設計

製版／印刷／裝訂　　皇甫彩藝印刷股份有限公司

編輯中心
ADD／桃園市大園區領航北路四段382-5號2樓
2F., No.382-5, Sec. 4, Linghang N. Rd., Dayuan Dist., Taoyuan City 337, Taiwan (R.O.C.)
TEL／（886）3-381-1618　　FAX／（886）3-381-1618
MAIL: orangestylish@gmail.com　　粉絲團https://www.facebook.com/OrangeStylish/

經銷商
聯合發行股份有限公司
ADD／新北市新店區寶橋路235巷6弄6號2樓
TEL／（886）2-2917-8022　　FAX／（886）2-2915-8614

初版日期2021年2月

出發到35個城市的
尋寶遊戲書

作者——紅色鯨魚 朴貞雅　　翻譯——魏汝安

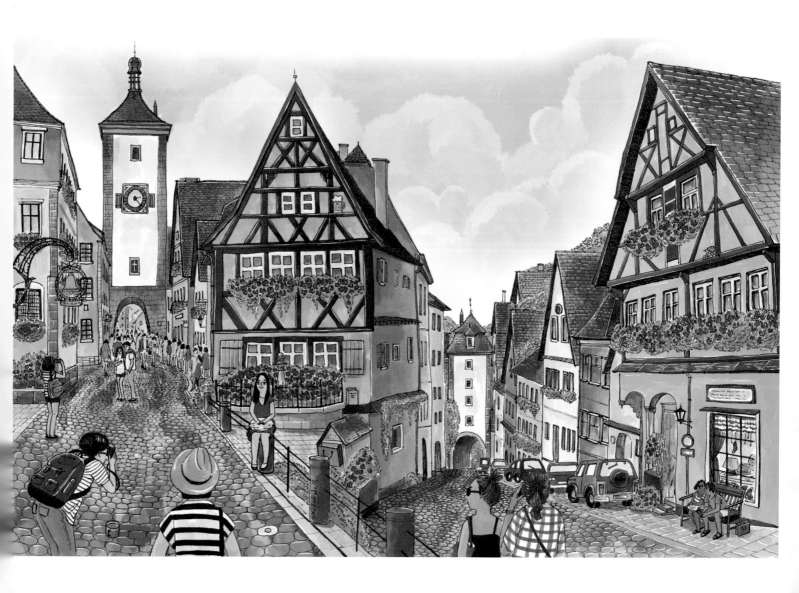

在想要獨自一個人玩樂的時候，想要放鬆休息的時候，

可以來試試看這本找出藏起來的圖畫書，順便來個世界之旅。

褐色貓咪，香甜的蛋糕，代表幸運的四葉草。

鮮豔色彩和能消除疲勞的療癒圖畫，就藏在著名觀光景點的各個角落。

尋找躲藏起來的圖畫，不僅能品嘗到東京涉谷壽司的美味，

也能享受在曼谷的水上市場購物，或是站在羅馬許願池前，拍下美麗的照片留念。

由於這是度假放鬆之旅，

所以可以在尼斯海邊睡個午覺，或是在飯店裡敷面膜敷到睡著也很愜意。

和紅色鯨魚可愛又俏皮的圖畫一起，享受個無憂無慮的世界之旅吧！

等我有休假，等我領到獎金，等到有可以一起去旅行的夥伴…

請不要以「等到以後」當藉口來拖延了。

出發吧！尋找圖畫之旅，不需要格外的計畫或是繁雜的準備，

只要將書本打開，停留在你最喜歡的觀光景點就可以囉！

美麗的都市燈火，散發出鹽分的海風，美食的飄香，愜意的陽光……

如何？要不要和我一起出發去看看！

「啊......只要再過幾天就可以去旅行了！」

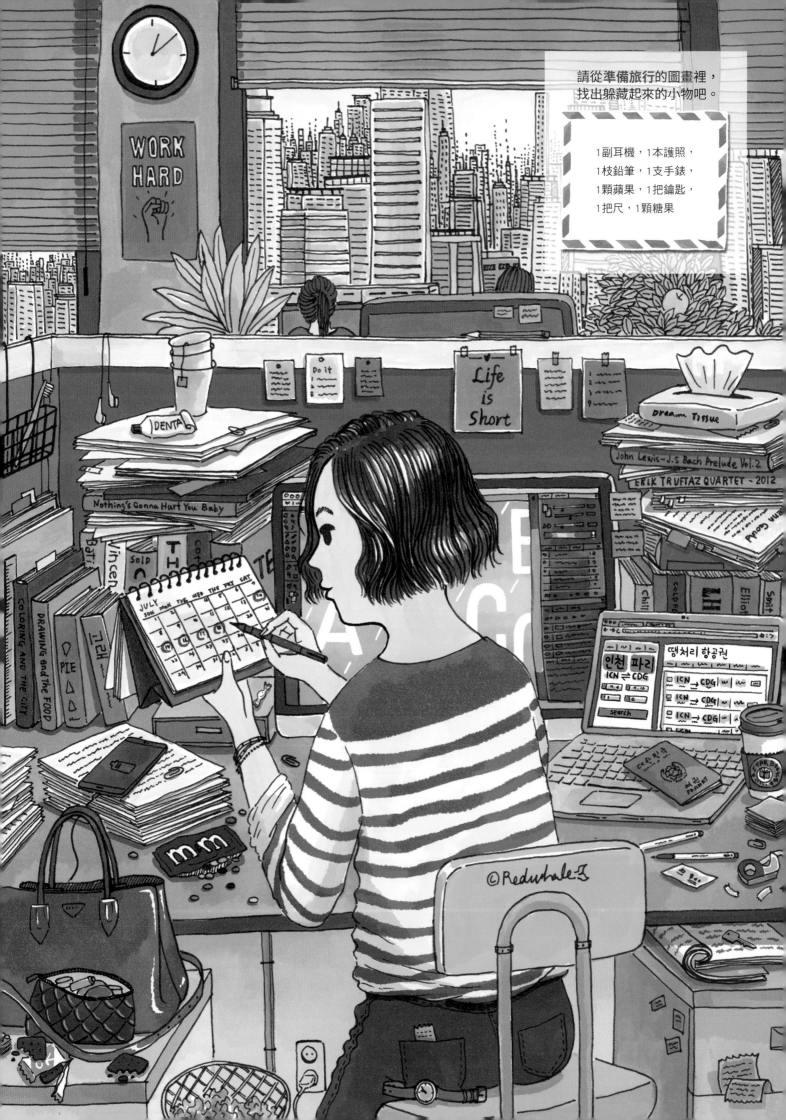

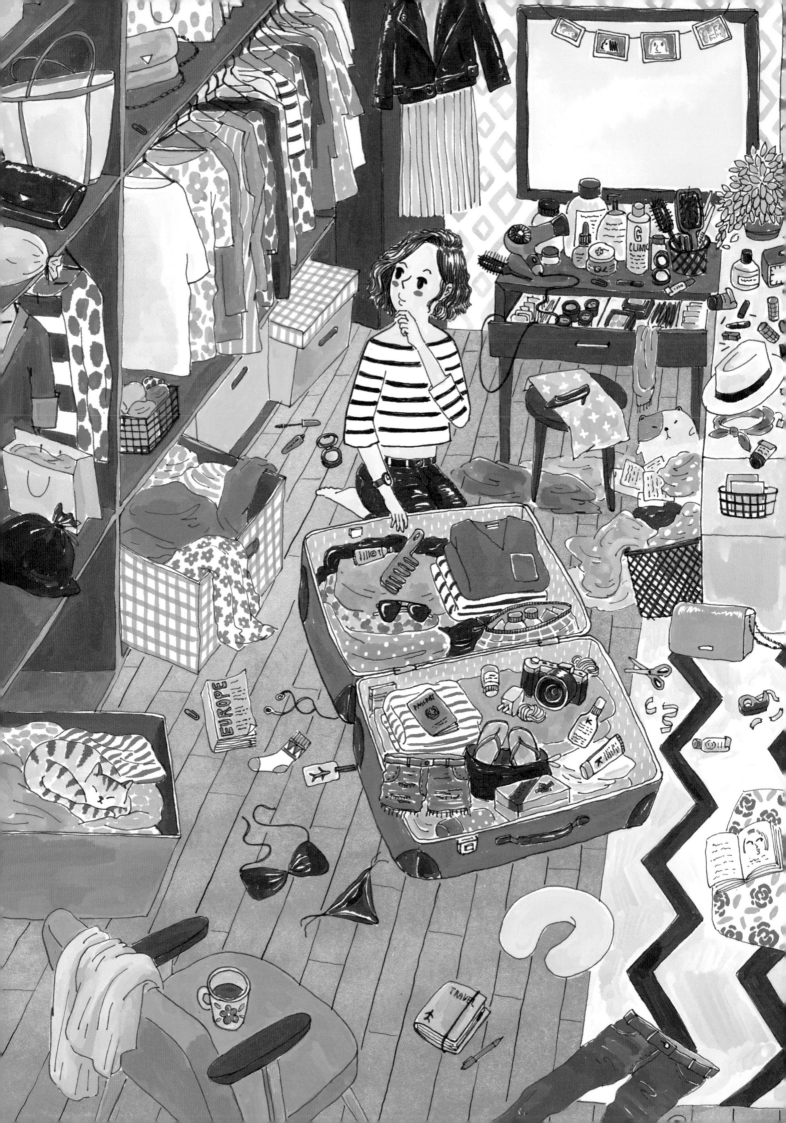

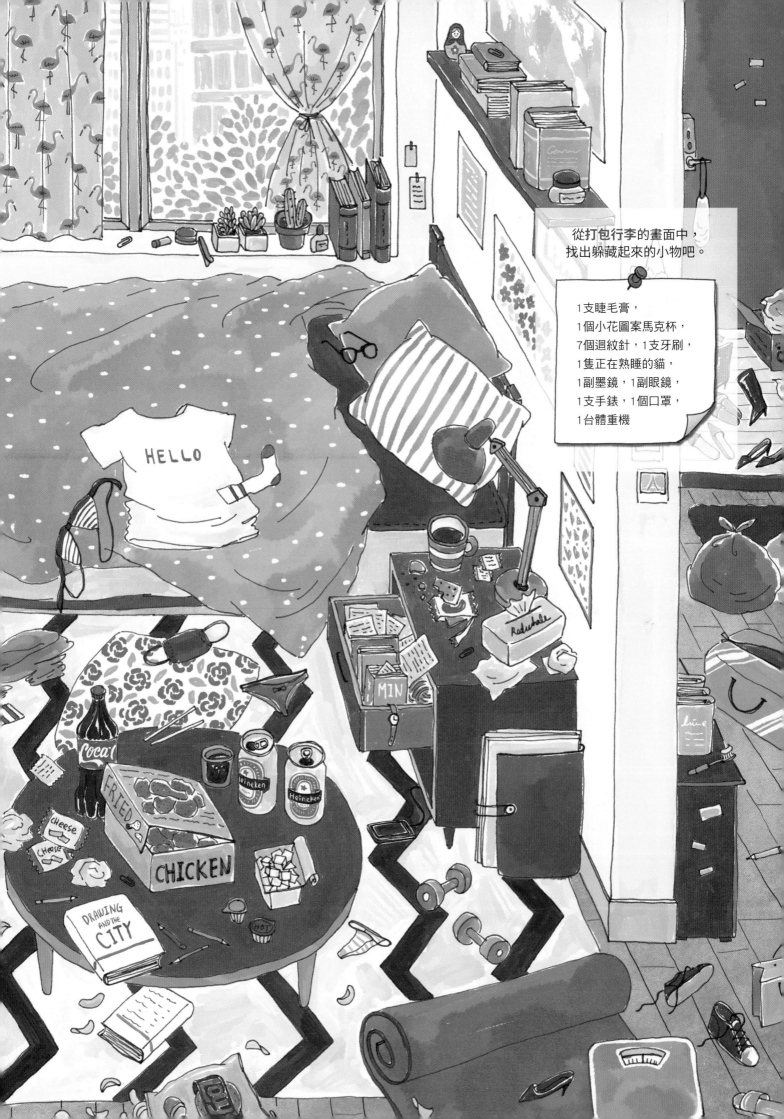

從打包行李的畫面中，
找出躲藏起來的小物吧。

1支睫毛膏，
1個小花圖案馬克杯，
7個迴紋針，1支牙刷，
1隻正在熟睡的貓，
1副墨鏡，1副眼鏡，
1支手錶，1個口罩，
1台體重機

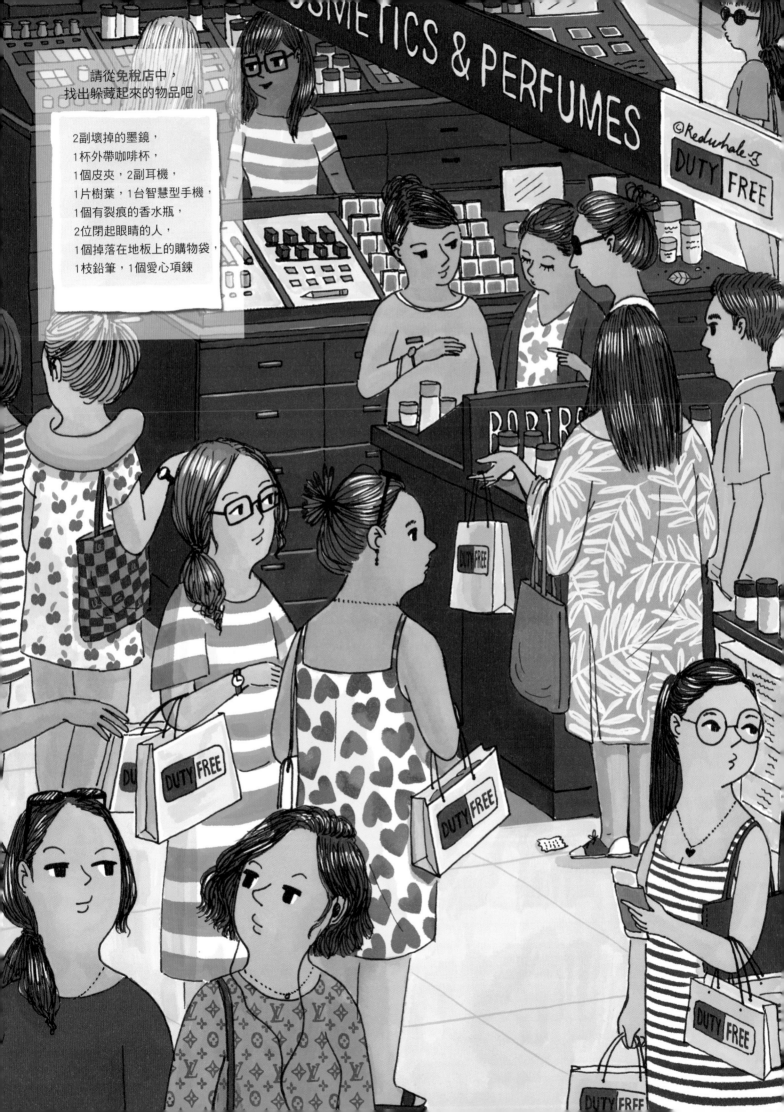

請從免稅店中，
找出躲藏起來的物品吧。

2副壞掉的墨鏡，
1杯外帶咖啡杯，
1個皮夾，2副耳機，
1片樹葉，1台智慧型手機，
1個有裂痕的香水瓶，
2位閉起眼睛的人，
1個掉落在地板上的購物袋，
1枝鉛筆，1個愛心項鍊

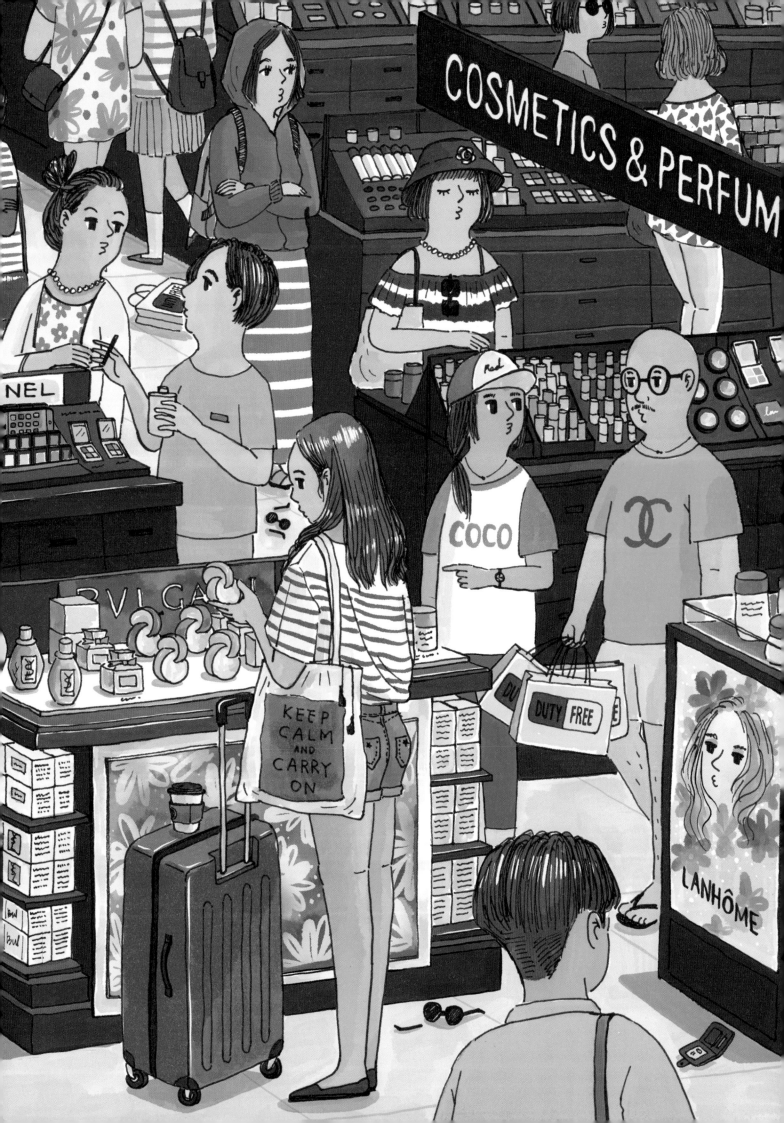

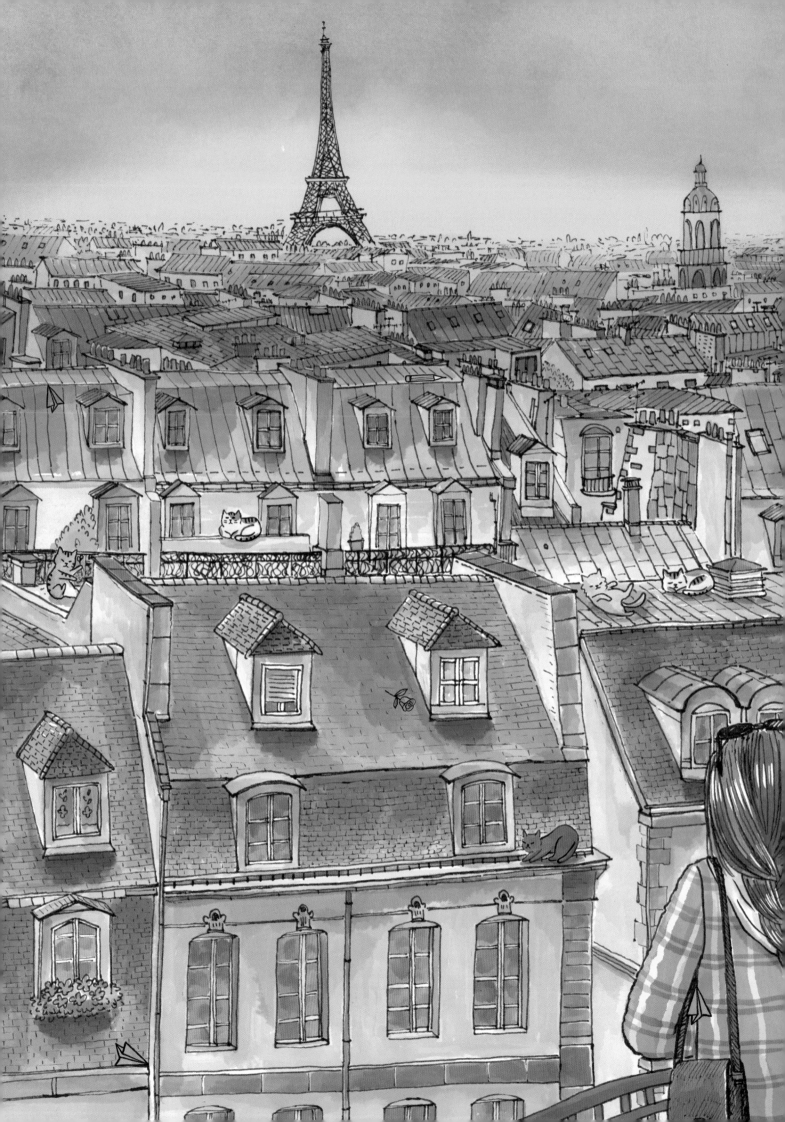

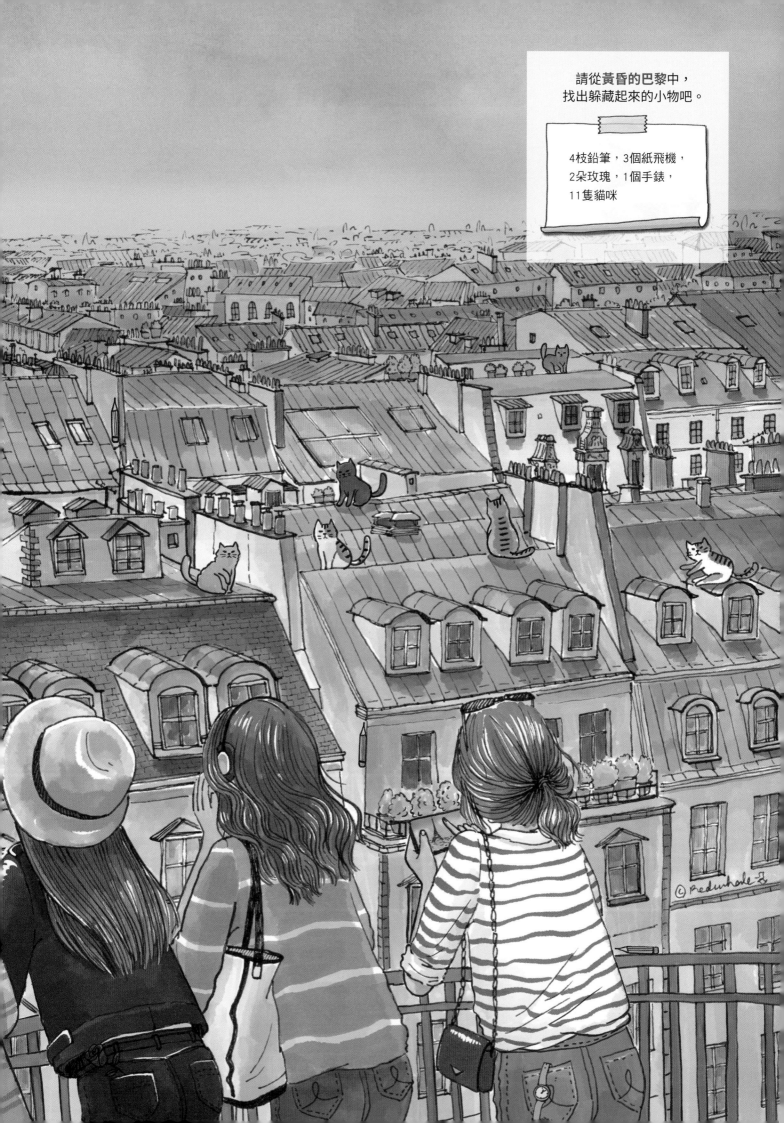

請從黃昏的巴黎中，
找出躲藏起來的小物吧。

4枝鉛筆，3個紙飛機，
2朵玫瑰，1個手錶，
11隻貓咪

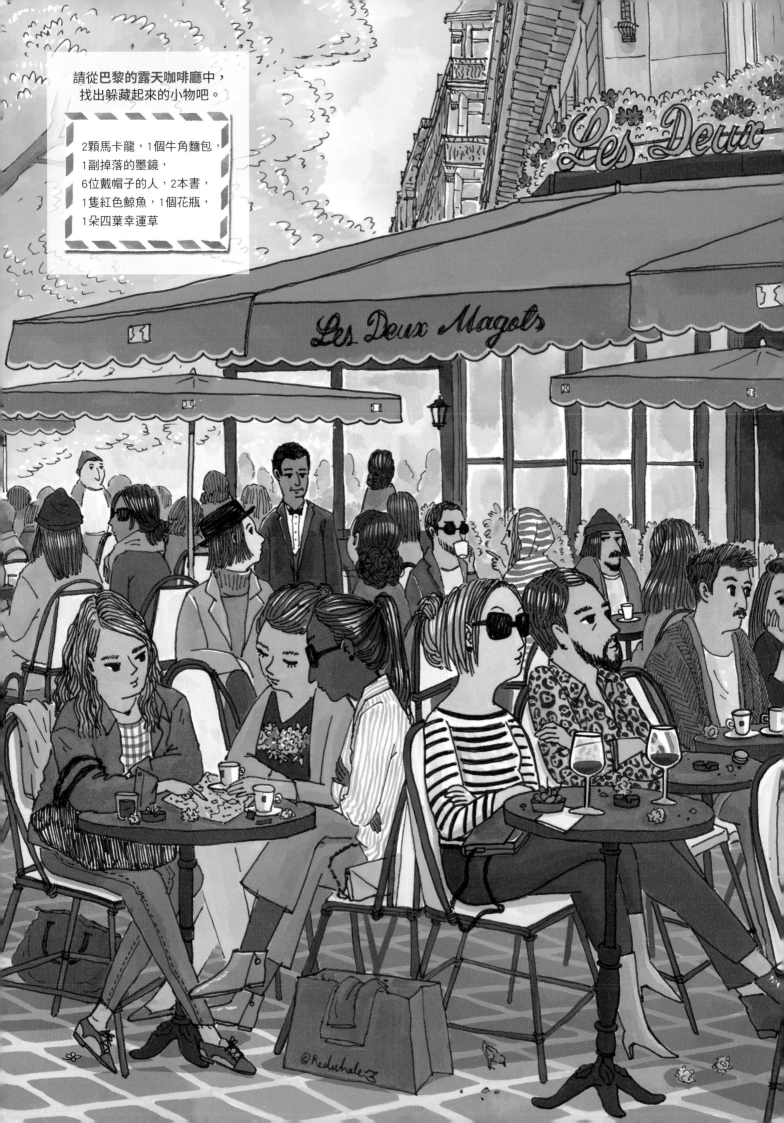

請從巴黎的露天咖啡廳中，
找出躲藏起來的小物吧。

2顆馬卡龍，1個牛角麵包，
1副掉落的墨鏡，
6位戴帽子的人，2本書，
1隻紅色鯨魚，1個花瓶，
1朵四葉幸運草

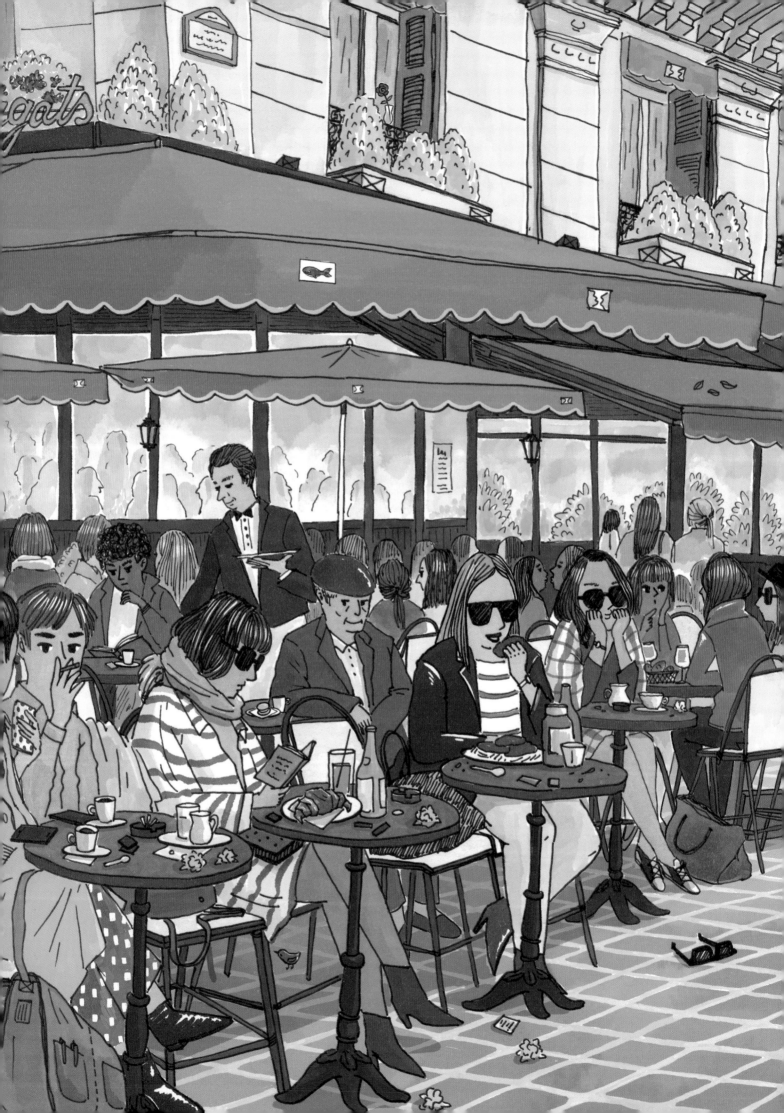

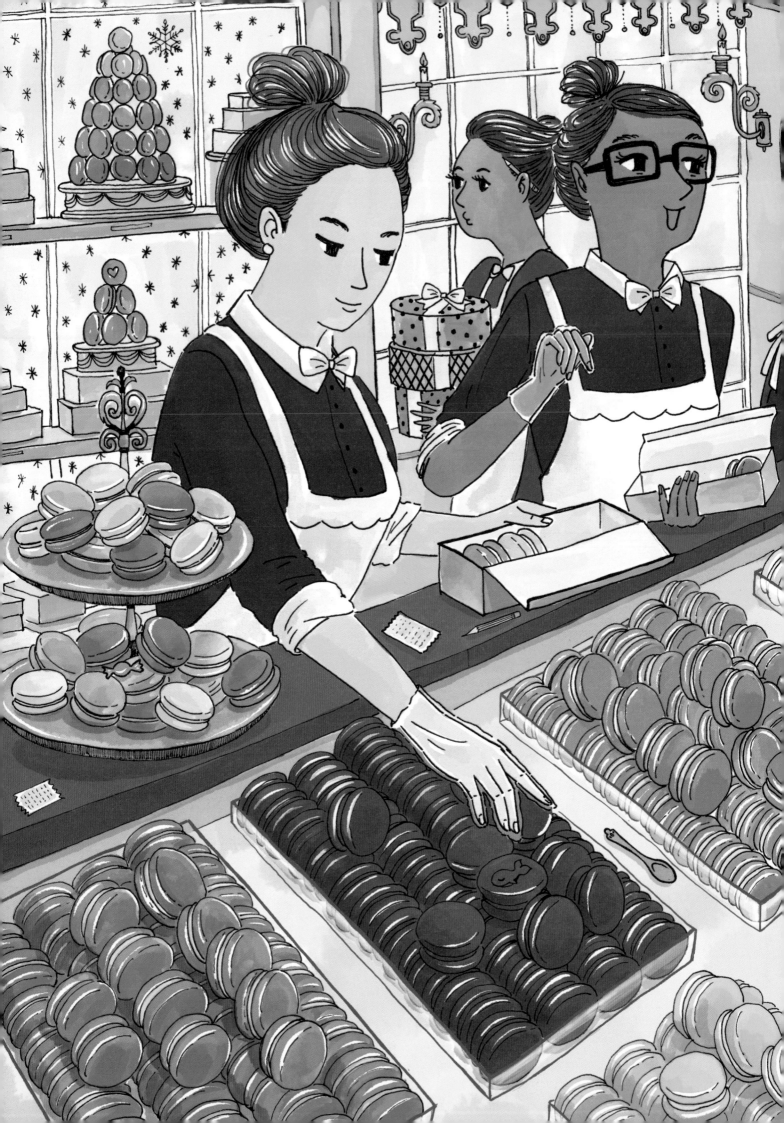

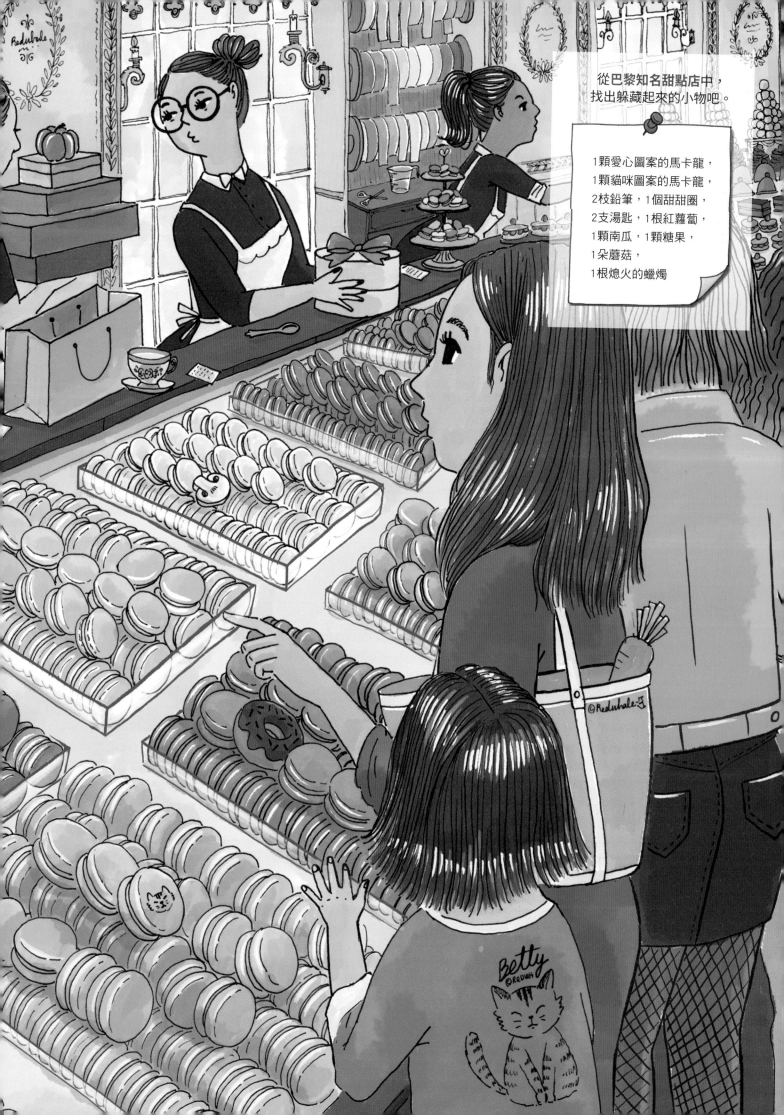

從巴黎知名甜點店中，
找出躲藏起來的小物吧。

1顆愛心圖案的馬卡龍，
1顆貓咪圖案的馬卡龍，
2枝鉛筆，1個甜甜圈，
2支湯匙，1根紅蘿蔔，
1顆南瓜，1顆糖果，
1朵蘑菇，
1根熄火的蠟燭

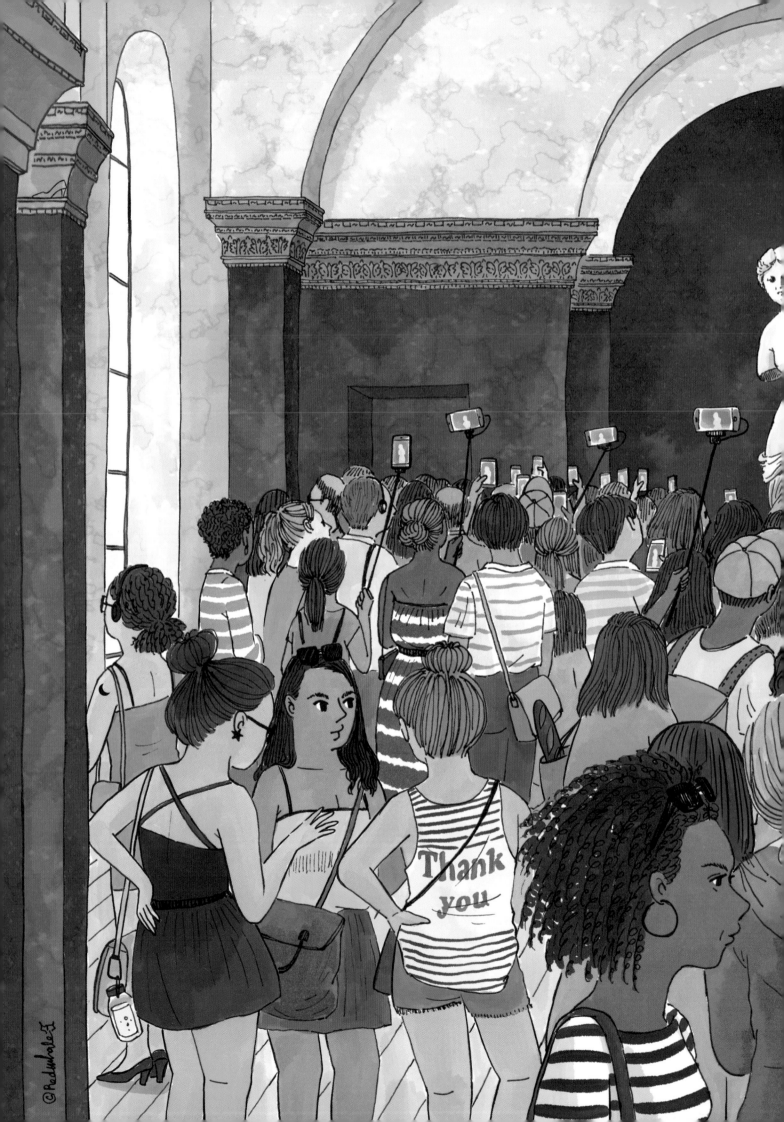

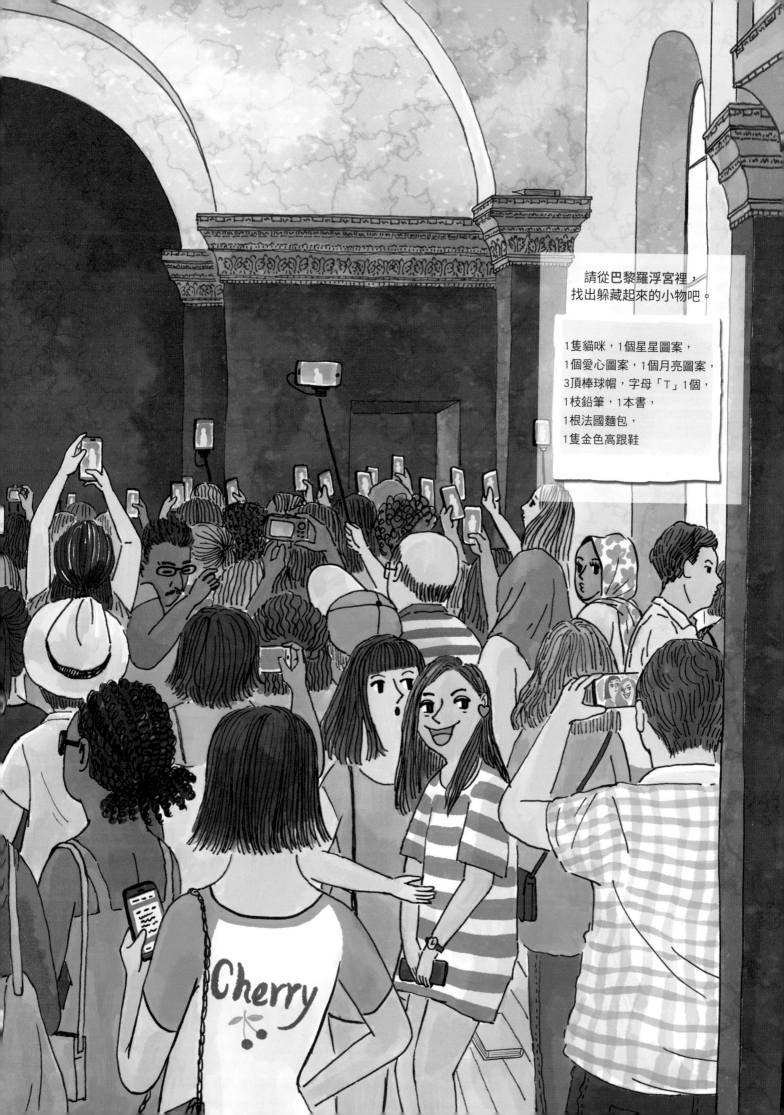

請從**巴黎羅浮宮**裡，
找出躲藏起來的小物吧。

1隻貓咪，1個星星圖案，
1個愛心圖案，1個月亮圖案，
3頂棒球帽，字母「T」1個，
1枝鉛筆，1本書，
1根法國麵包，
1隻金色高跟鞋

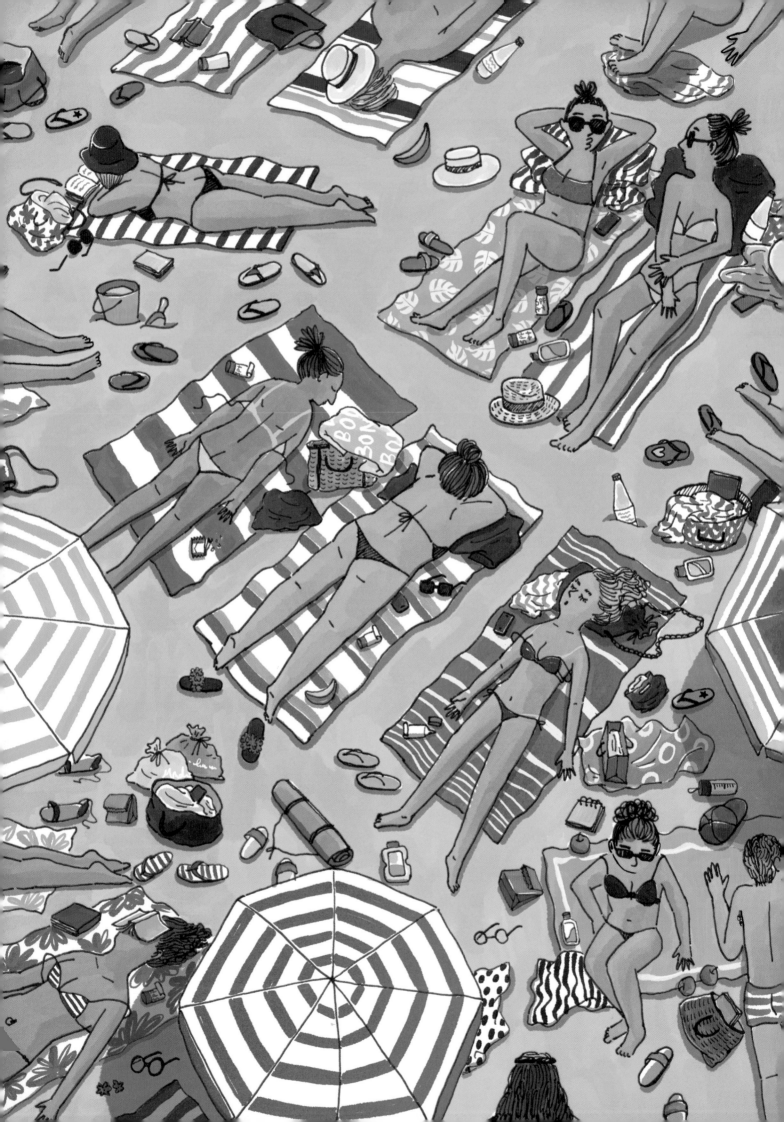

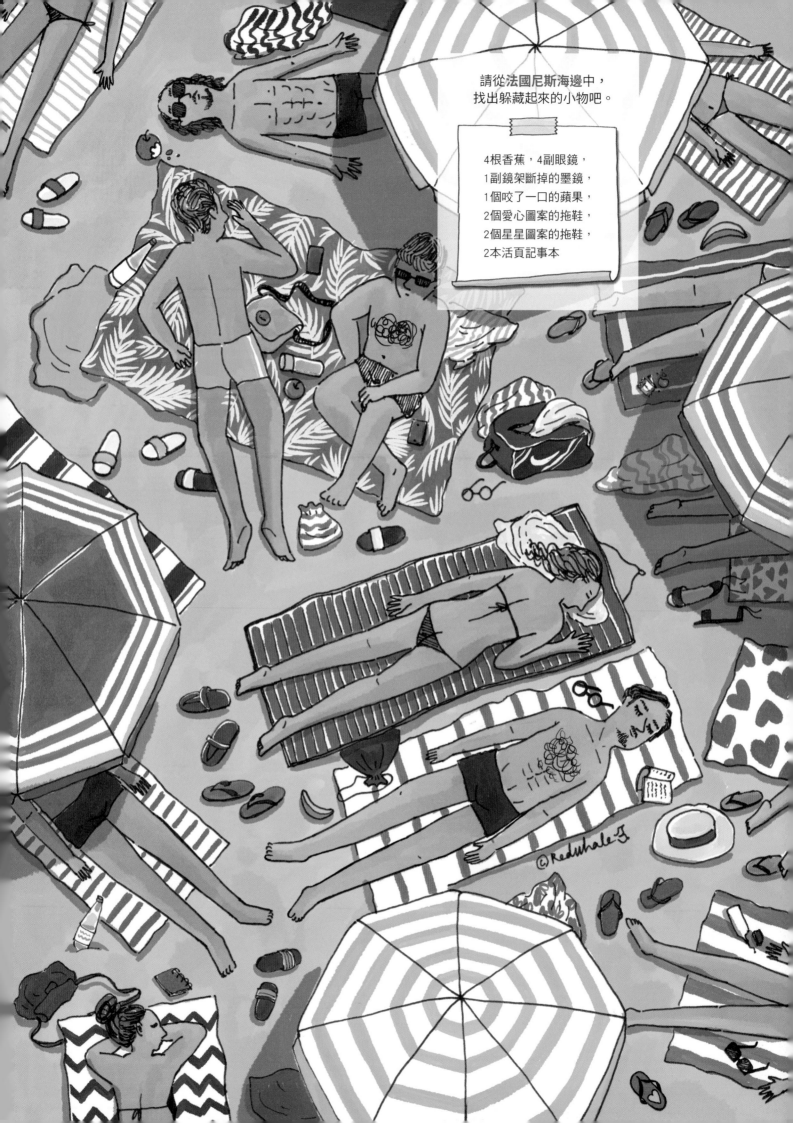

請從**法國尼斯海邊**中，
找出躲藏起來的小物吧。

4根香蕉，4副眼鏡，
1副鏡架斷掉的墨鏡，
1個咬了一口的蘋果，
2個愛心圖案的拖鞋，
2個星星圖案的拖鞋，
2本活頁記事本

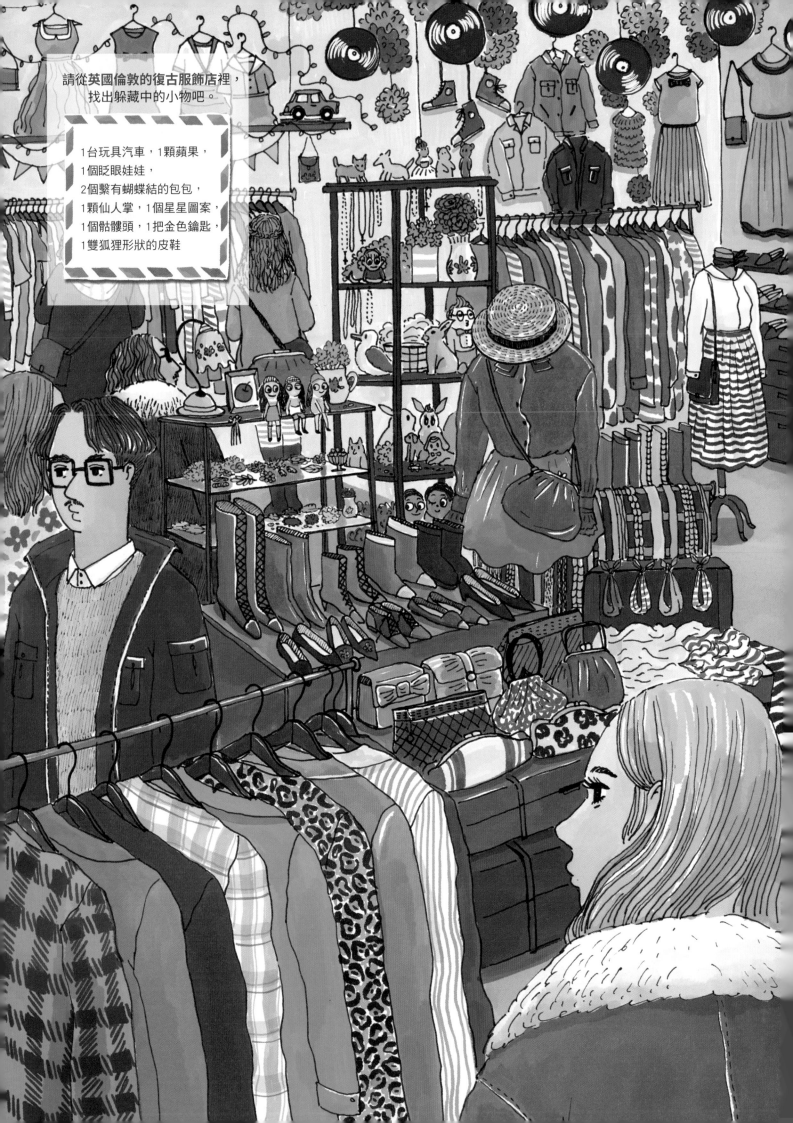

請從英國倫敦的復古服飾店裡，
找出躲藏中的小物吧。

1台玩具汽車，1顆蘋果，
1個眨眼娃娃，
2個繫有蝴蝶結的包包，
1顆仙人掌，1個星星圖案，
1個骷髏頭，1把金色鑰匙，
1雙狐狸形狀的皮鞋

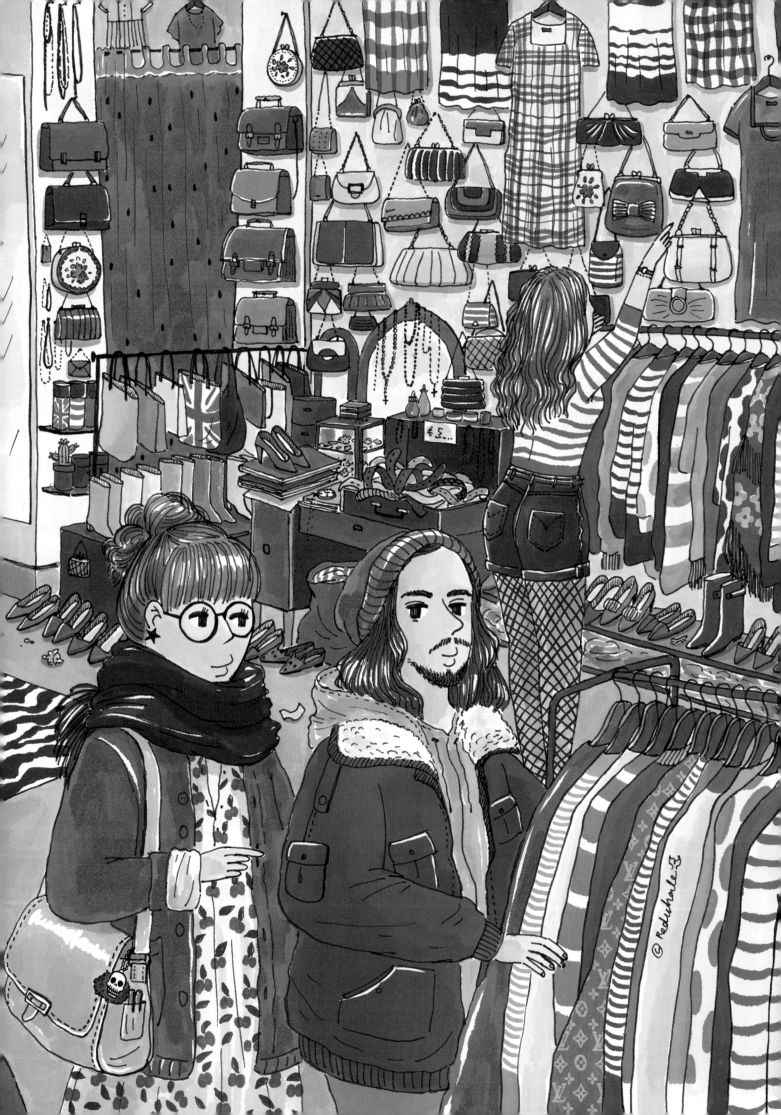

請從義大利羅馬許願池的風景中，
找出躲藏中的小物吧。

10枚硬幣，2條珍珠項鍊，
3本書，2隻鳥，
1個閃電圖案，1枝鉛筆，
1個花瓶，1個愛心圖案

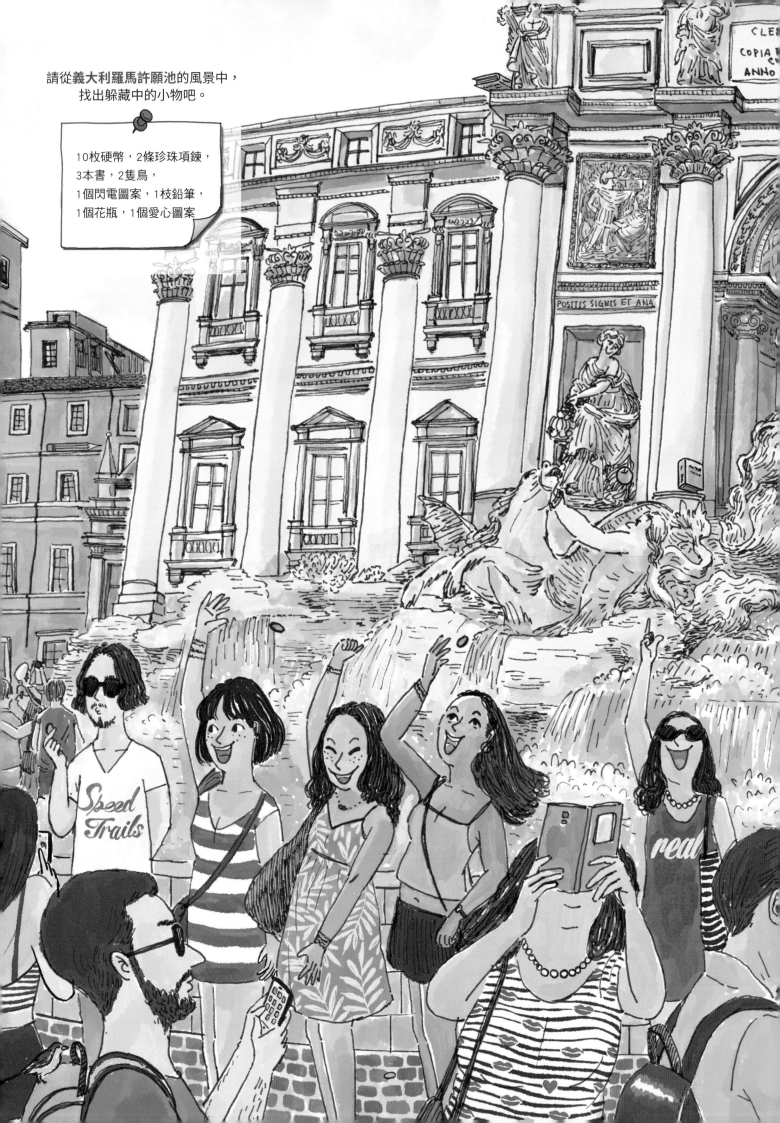

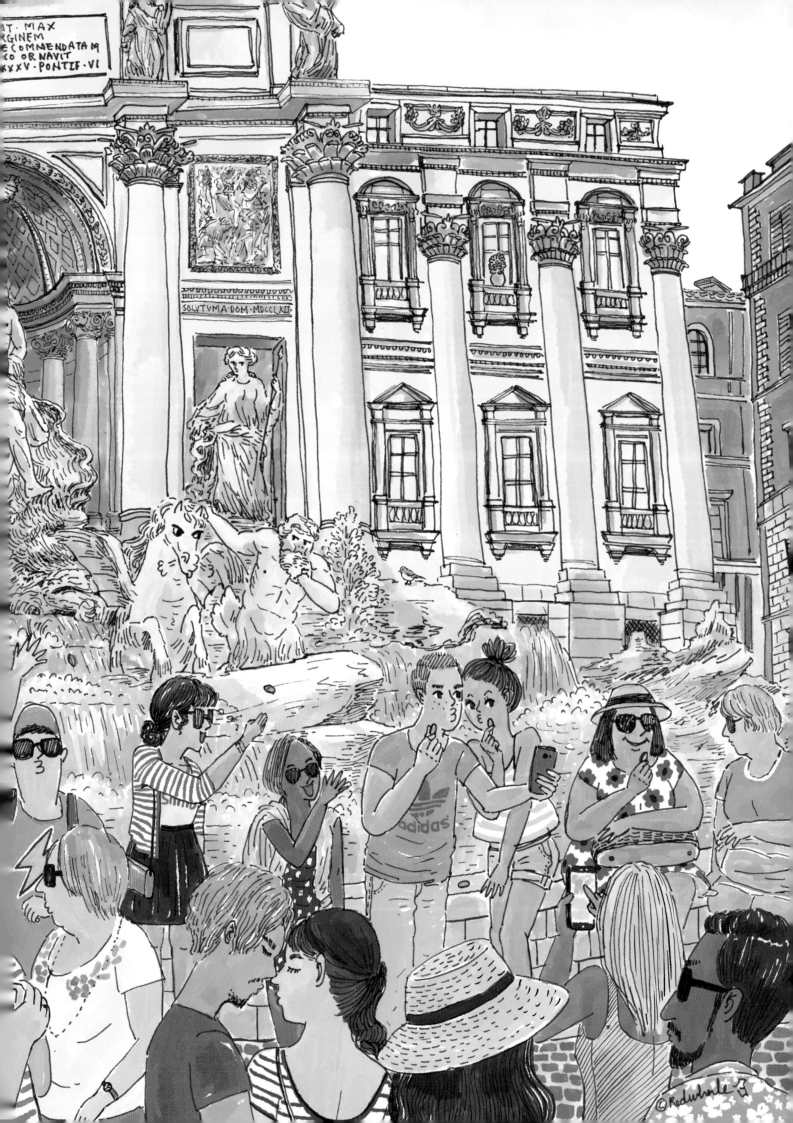

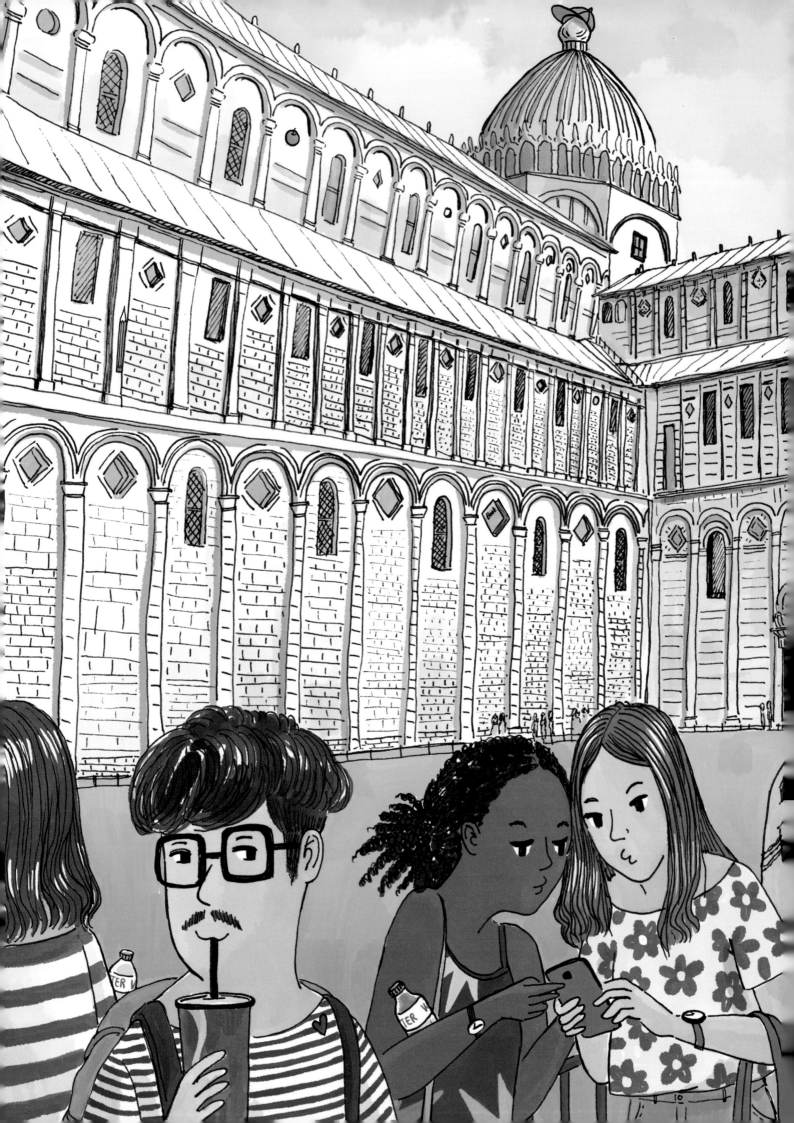

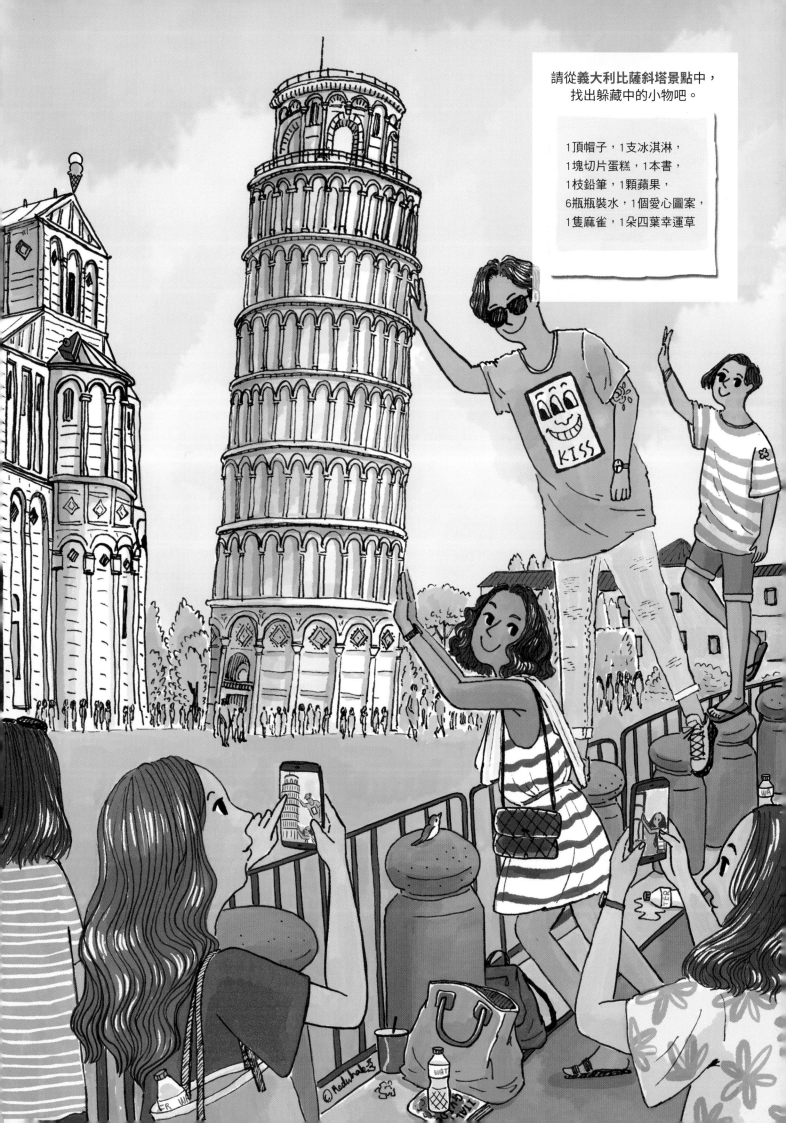

請從義大利比薩斜塔景點中，
找出躲藏中的小物吧。

1頂帽子，1支冰淇淋，
1塊切片蛋糕，1本書，
1枝鉛筆，1顆蘋果，
6瓶瓶裝水，1個愛心圖案，
1隻麻雀，1朵四葉幸運草

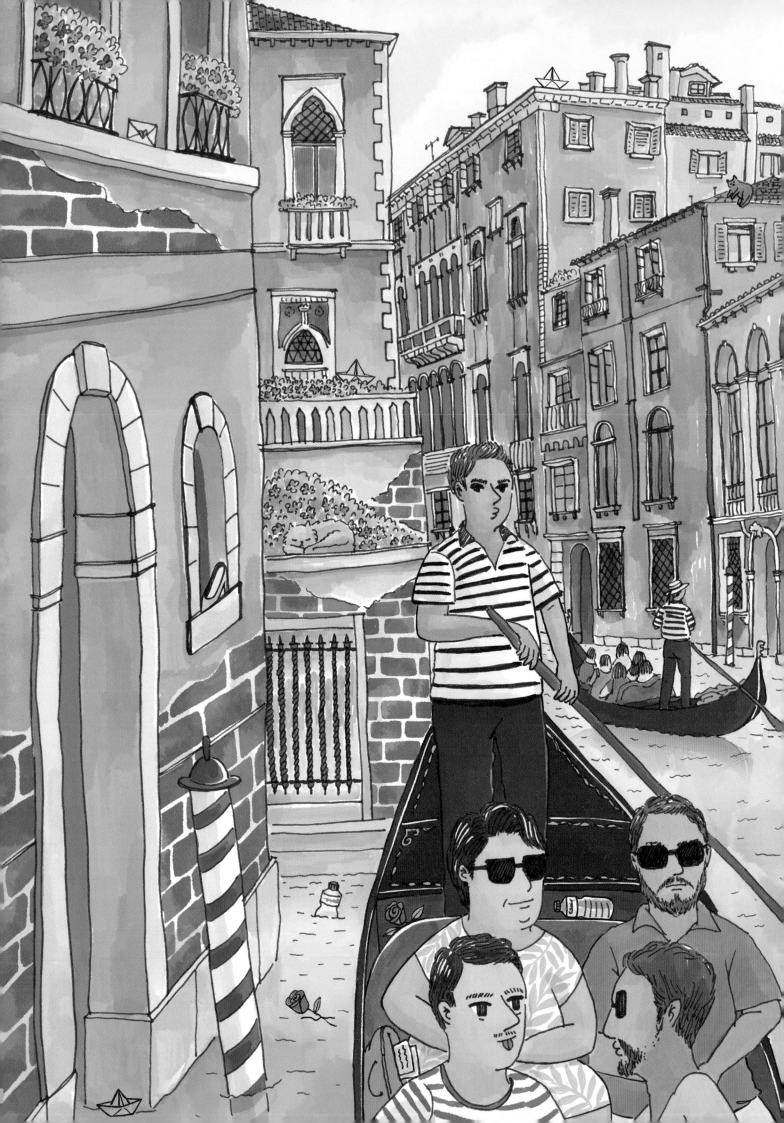

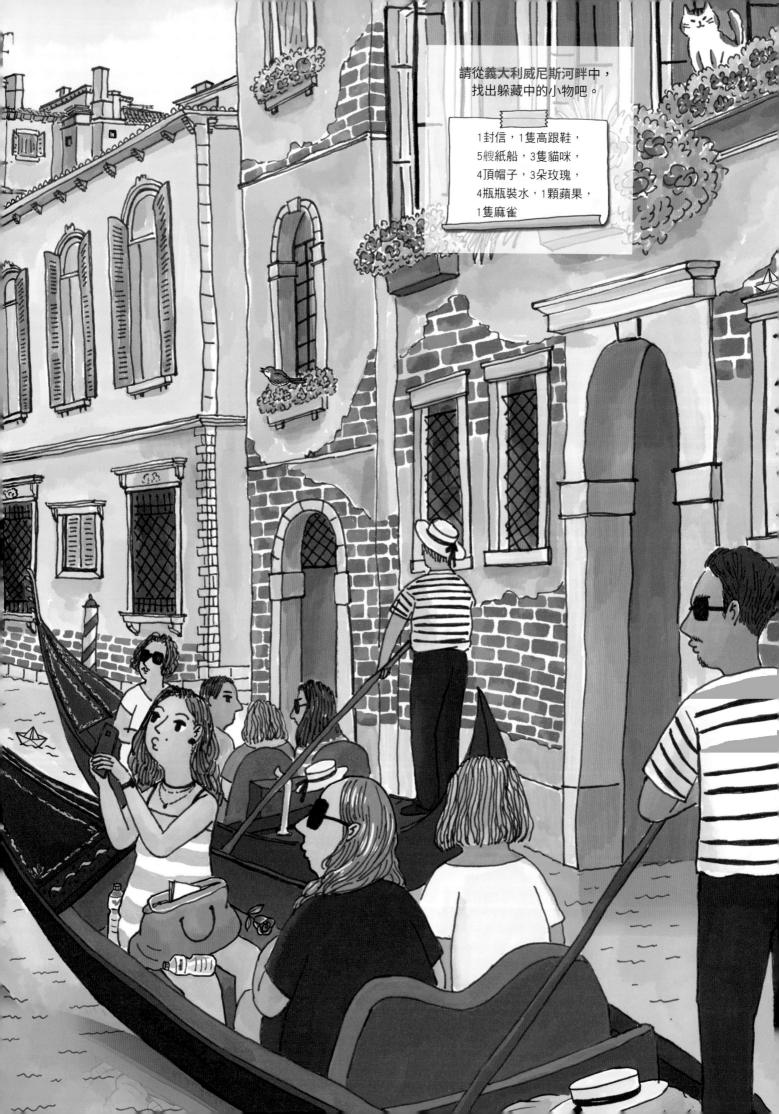

請從義大利威尼斯河畔中，
找出躲藏中的小物吧。

1封信，1隻高跟鞋，
5艘紙船，3隻貓咪，
4頂帽子，3朵玫瑰，
4瓶瓶裝水，1顆蘋果，
1隻麻雀

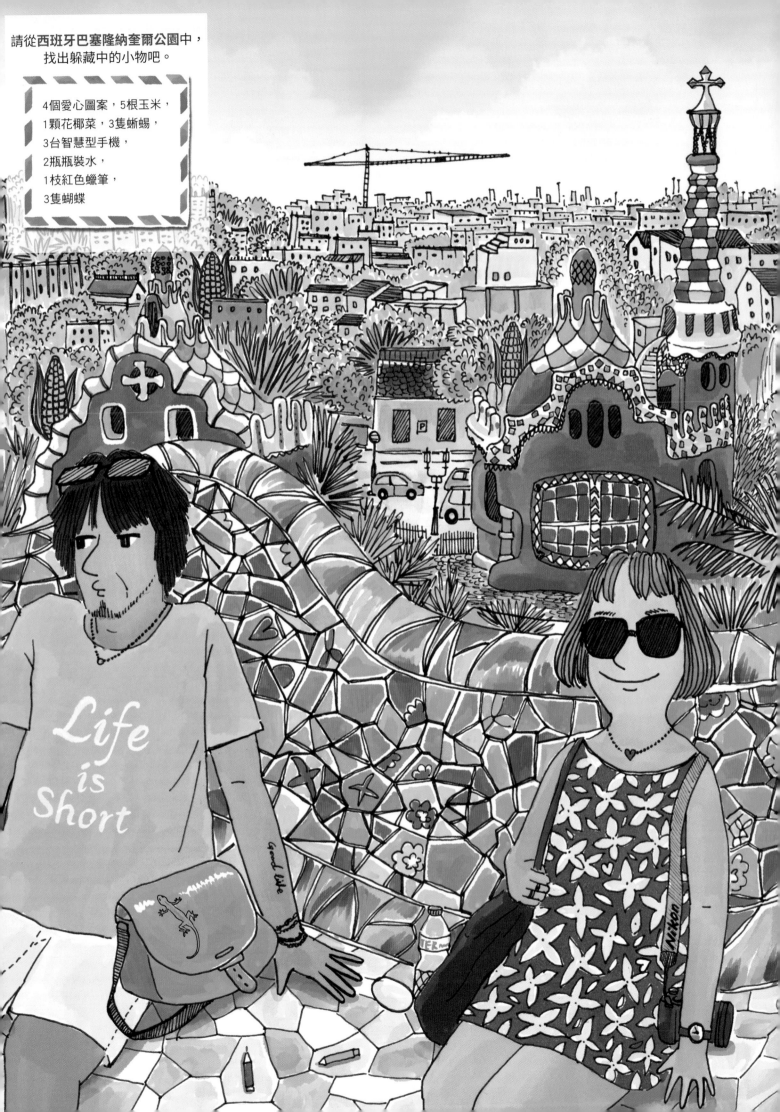

請從西班牙巴塞隆納奎爾公園中，
找出躲藏中的小物吧。

4個愛心圖案，5根玉米，
1顆花椰菜，3隻蜥蜴，
3台智慧型手機，
2瓶瓶裝水，
1枝紅色蠟筆，
3隻蝴蝶

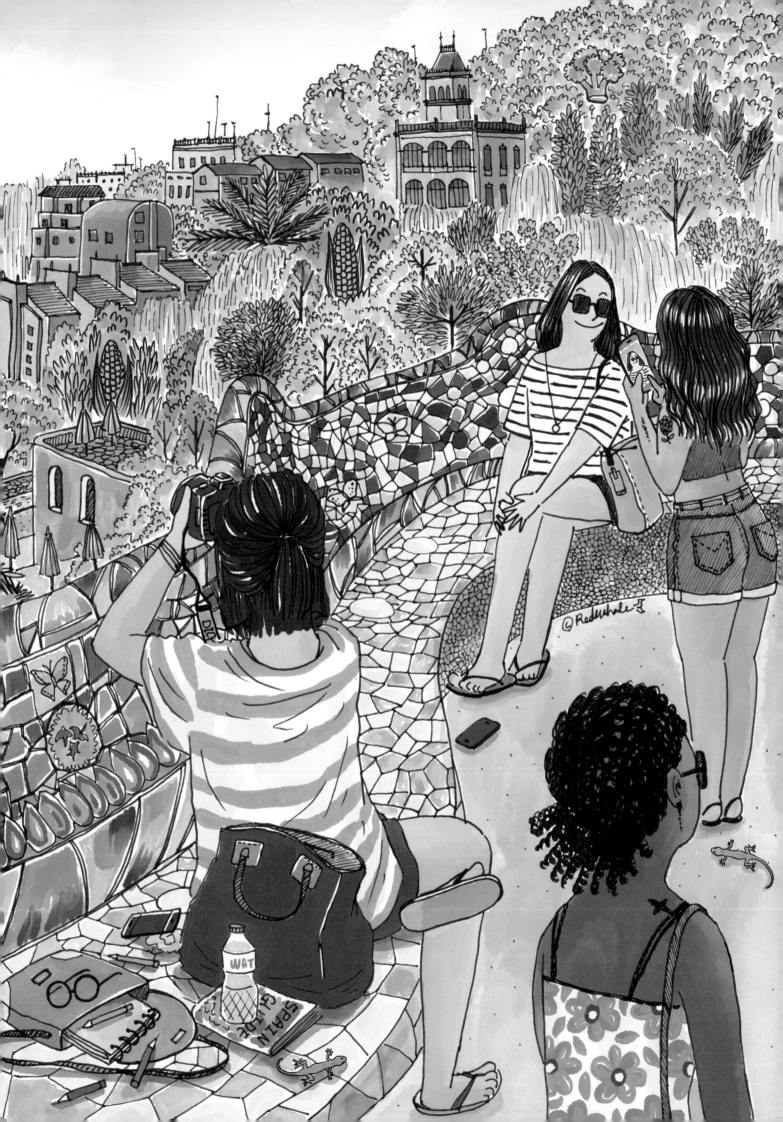

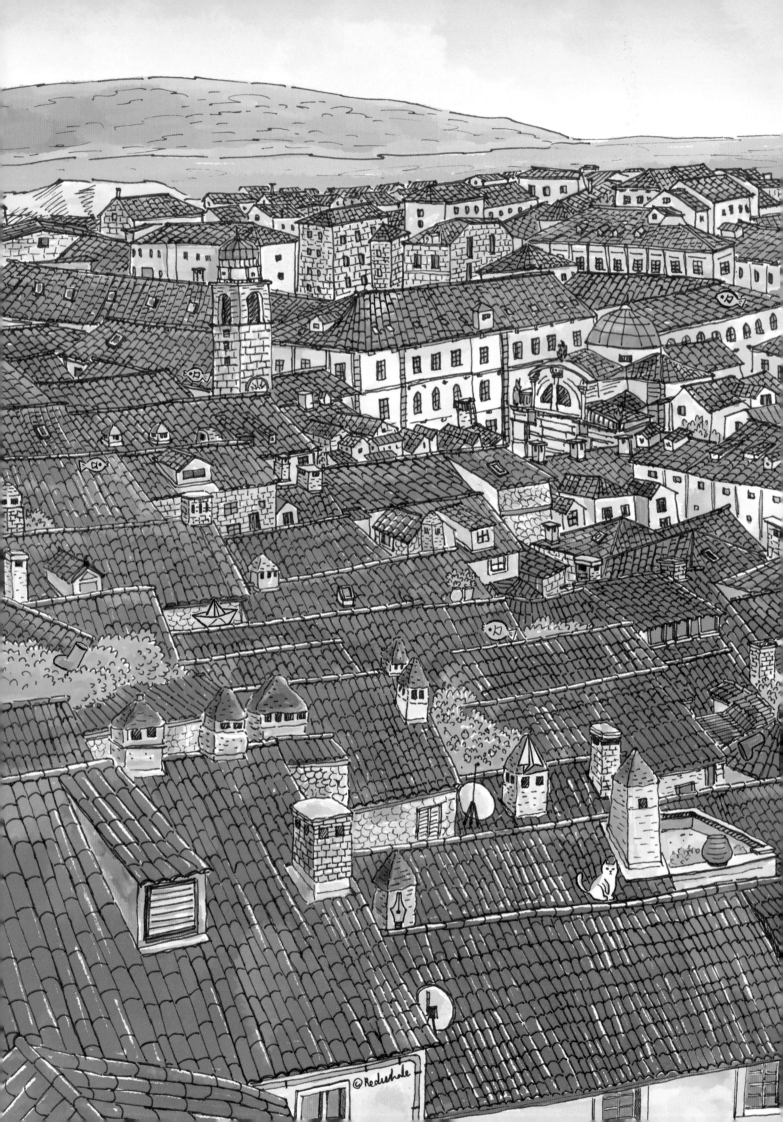

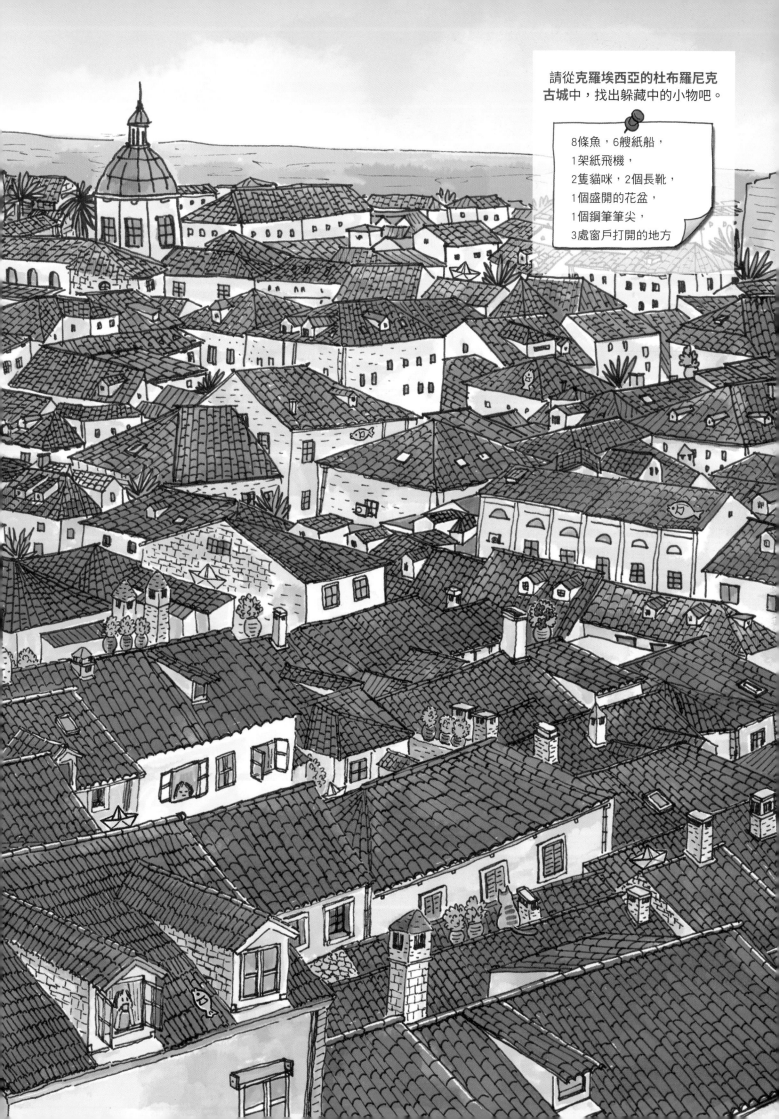

請從克羅埃西亞的杜布羅尼克古城中，找出躲藏中的小物吧。

8條魚，6艘紙船，
1架紙飛機，
2隻貓咪，2個長靴，
1個盛開的花盆，
1個鋼筆筆尖，
3處窗戶打開的地方

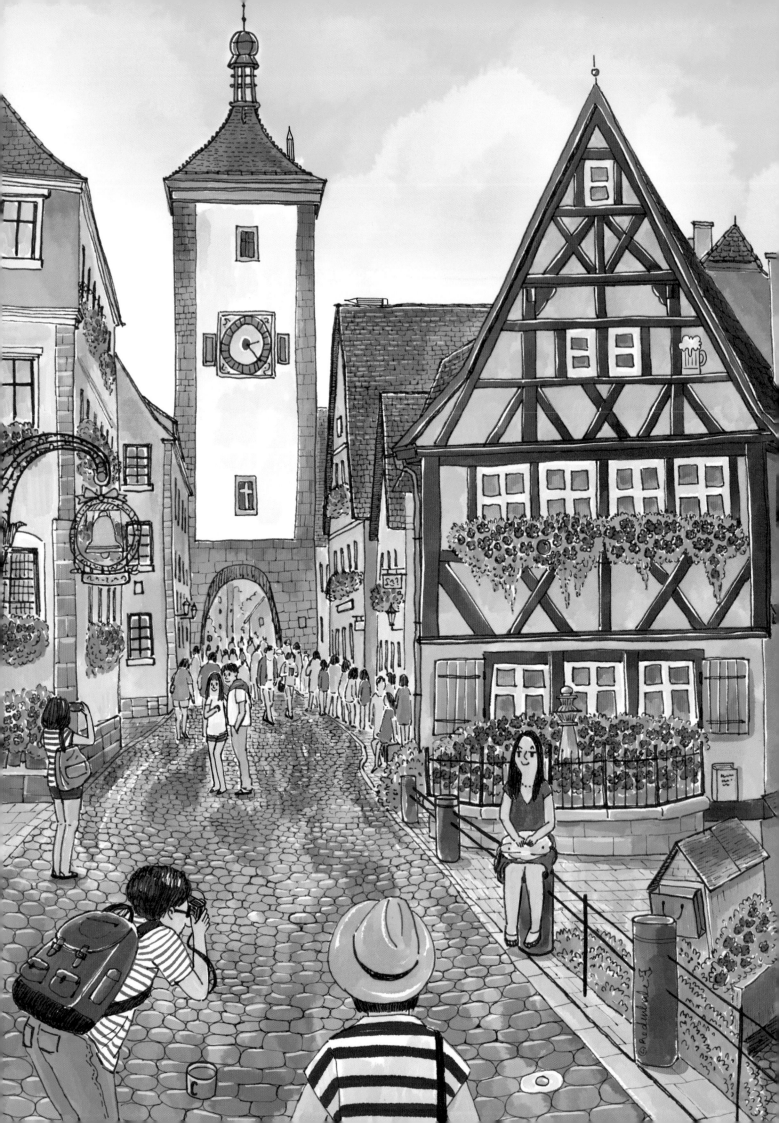

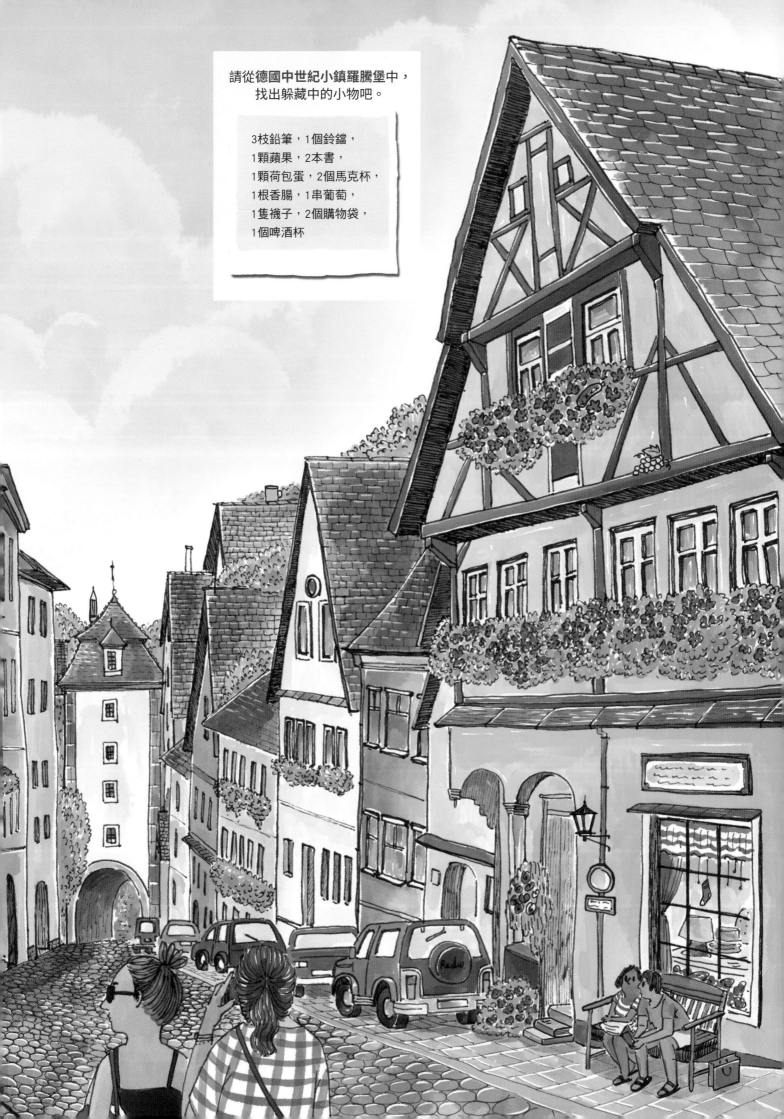

請從德國中世紀小鎮羅騰堡中，
找出躲藏中的小物吧。

3枝鉛筆，1個鈴鐺，
1顆蘋果，2本書，
1顆荷包蛋，2個馬克杯，
1根香腸，1串葡萄，
1隻襪子，2個購物袋，
1個啤酒杯

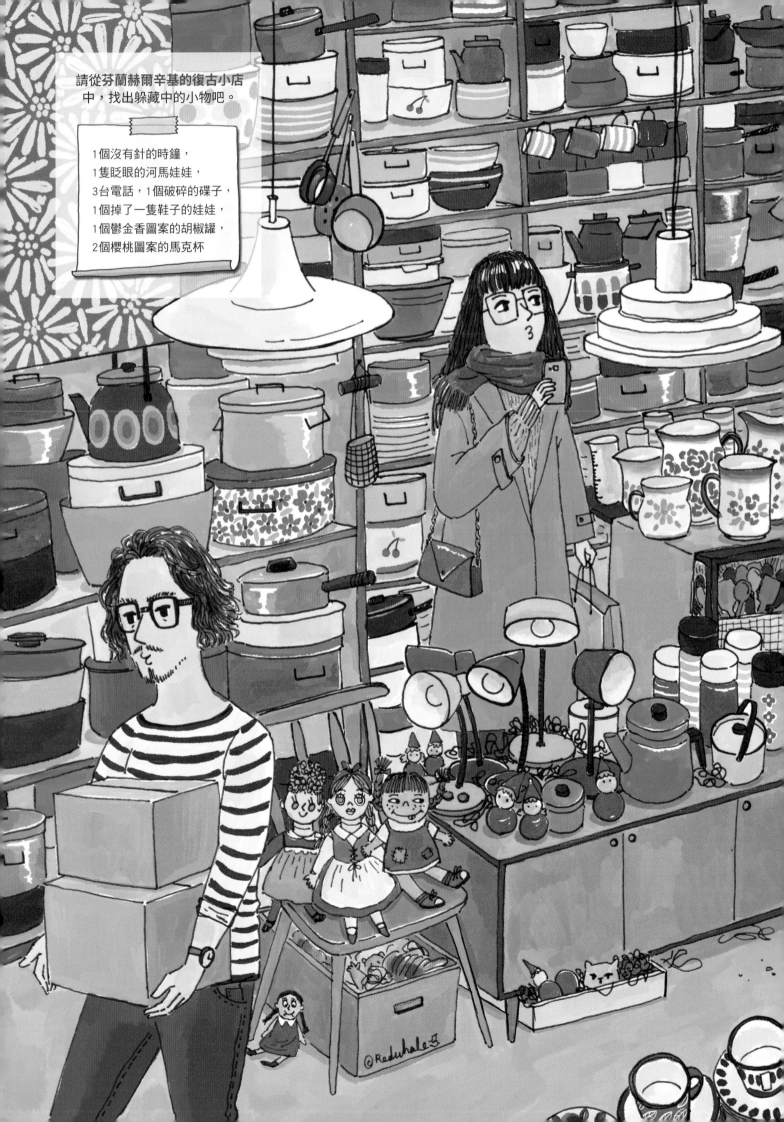

請從芬蘭赫爾辛基的復古小店中，找出躲藏中的小物吧。

1個沒有針的時鐘，
1隻眨眼的河馬娃娃，
3台電話，1個破碎的碟子，
1個掉了一隻鞋子的娃娃，
1個鬱金香圖案的胡椒罐，
2個櫻桃圖案的馬克杯

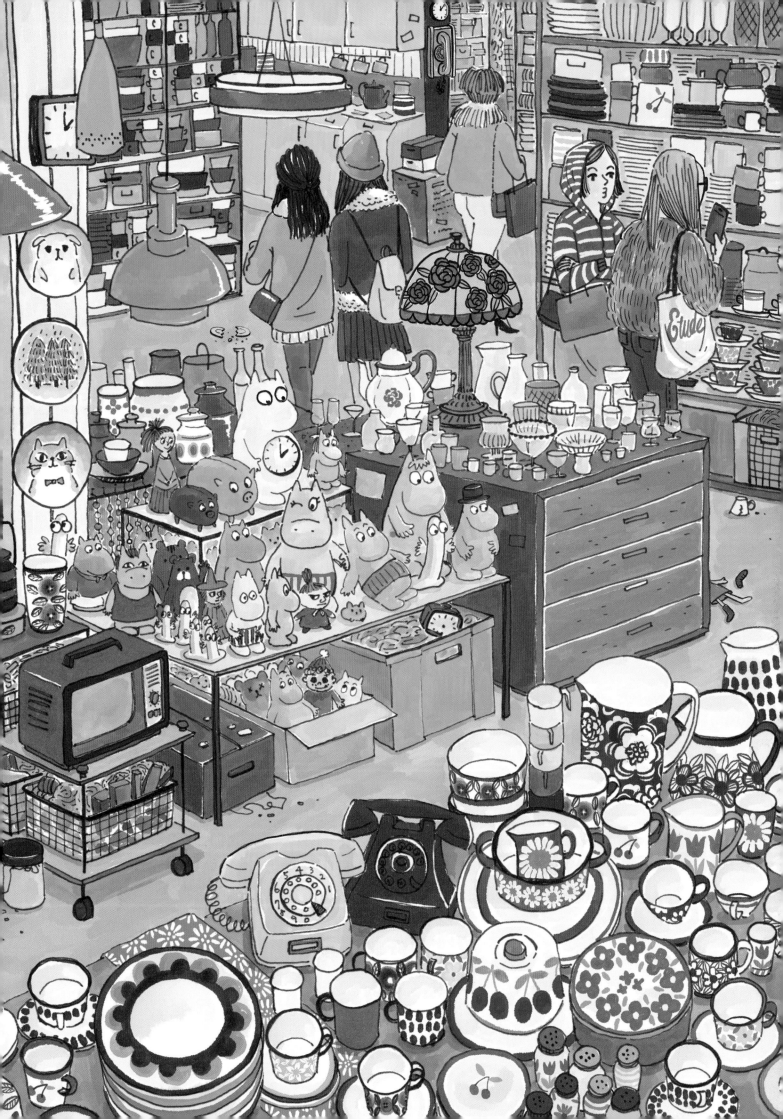

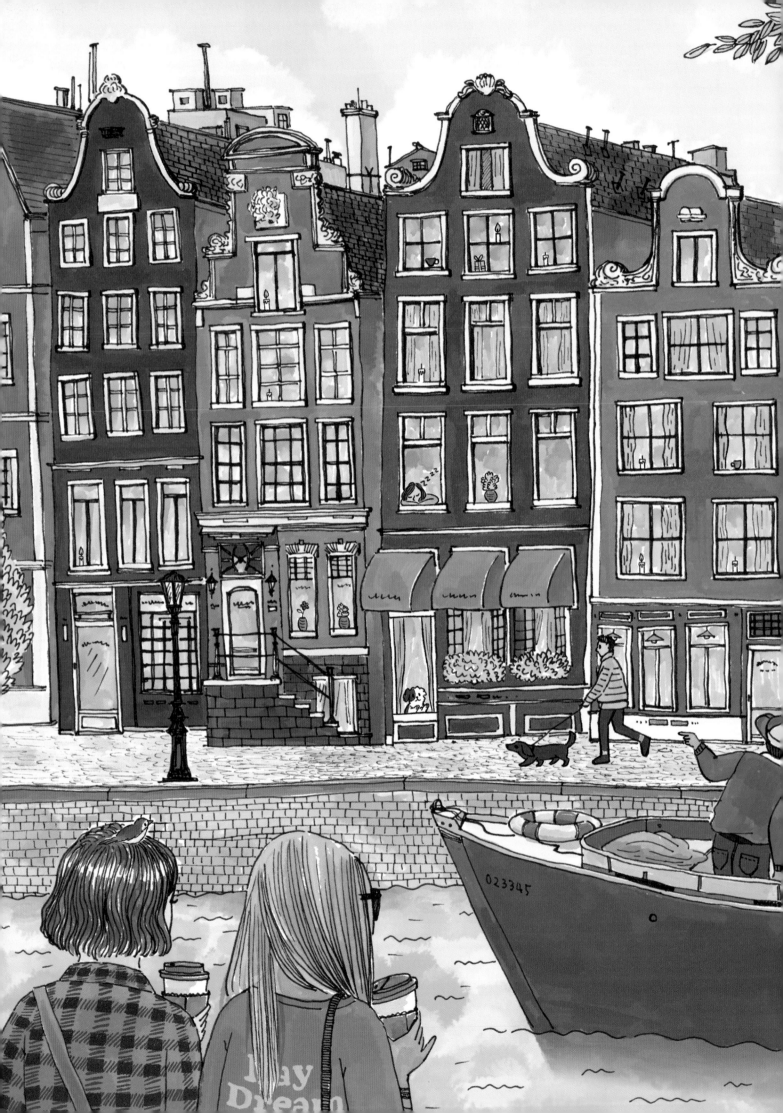

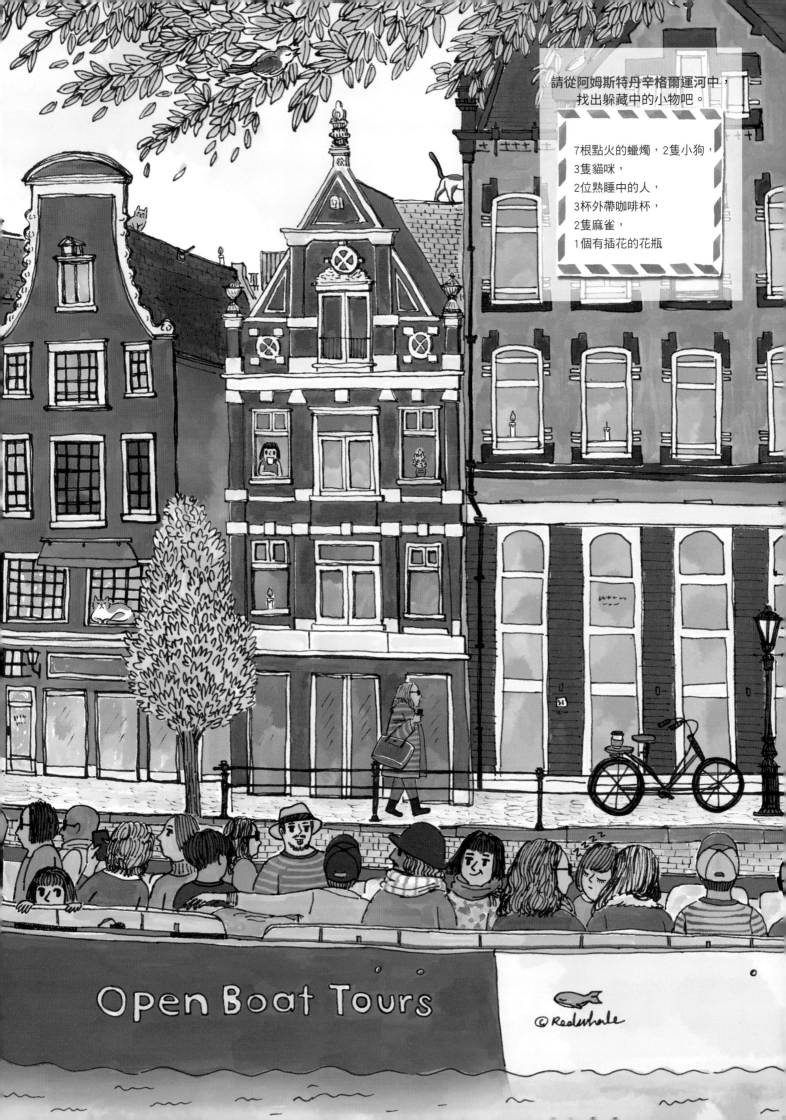

請從阿姆斯特丹辛格爾運河中，
找出躲藏中的小物吧。

7根點火的蠟燭，2隻小狗，
3隻貓咪，
2位熟睡中的人，
3杯外帶咖啡杯，
2隻麻雀，
1個有插花的花瓶

Open Boat Tours

@Redswhale

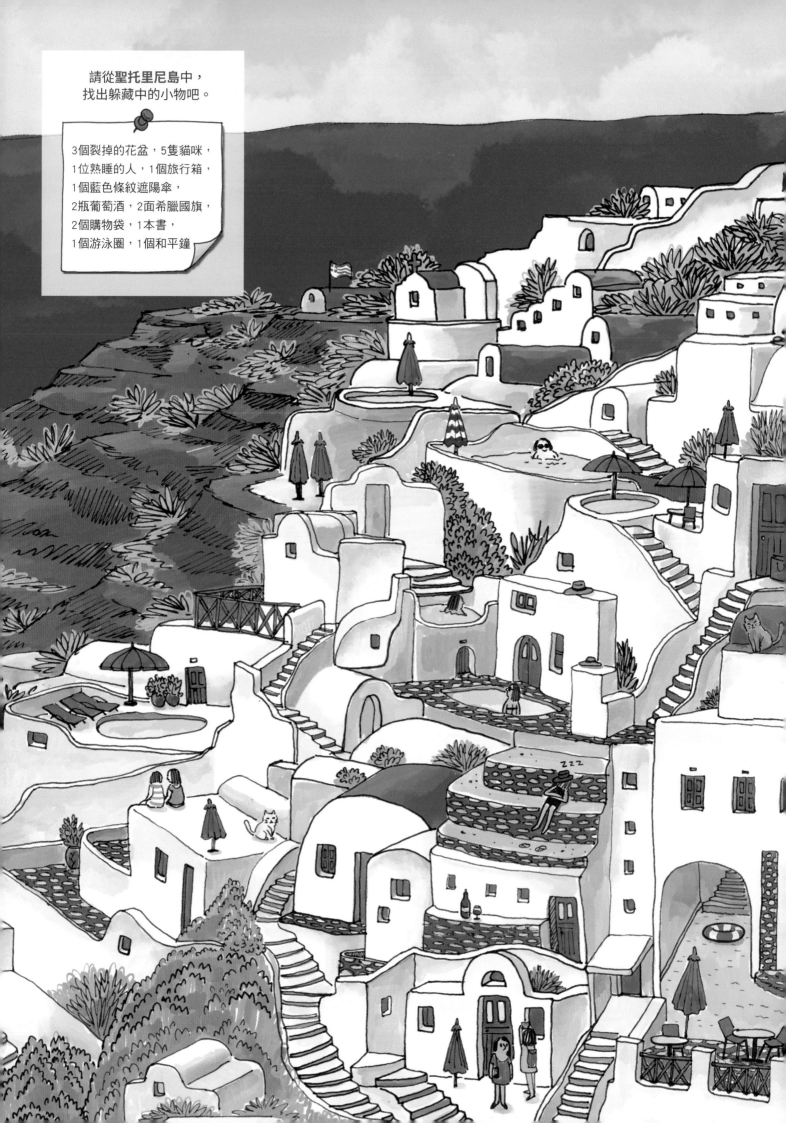

請從聖托里尼島中，
找出躲藏中的小物吧。

3個裂掉的花盆，5隻貓咪，
1位熟睡的人，1個旅行箱，
1個藍色條紋遮陽傘，
2瓶葡萄酒，2面希臘國旗，
2個購物袋，1本書，
1個游泳圈，1個和平鐘

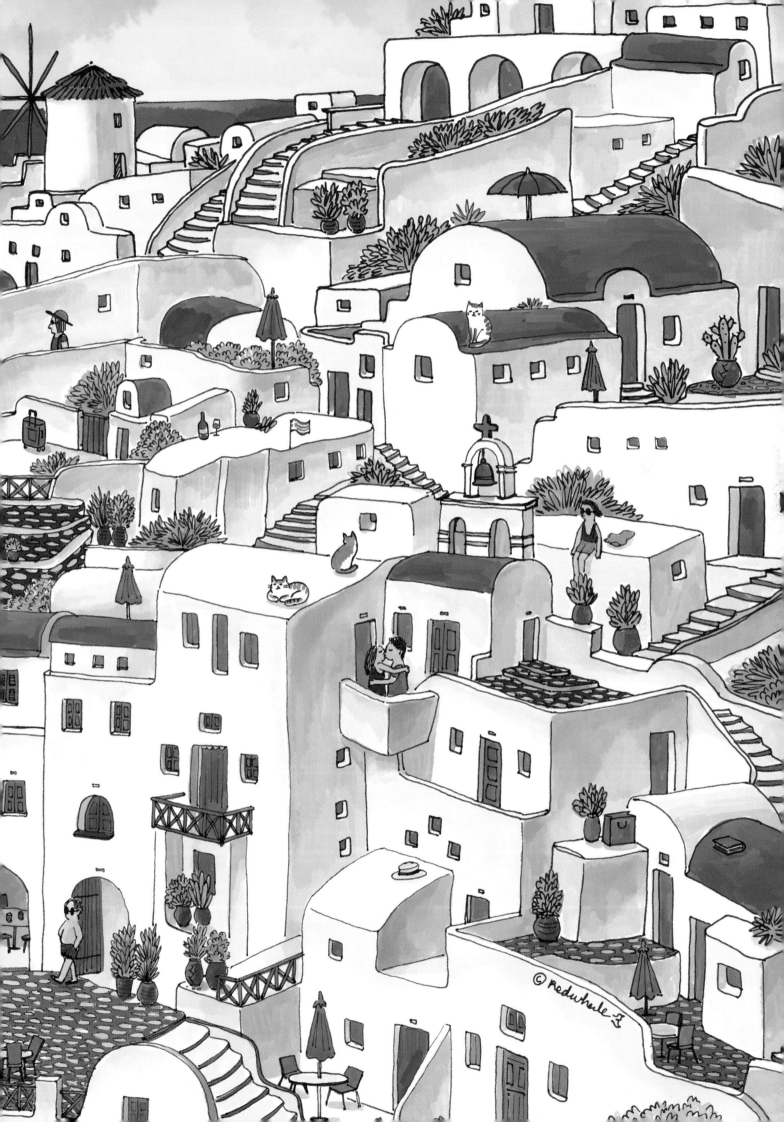

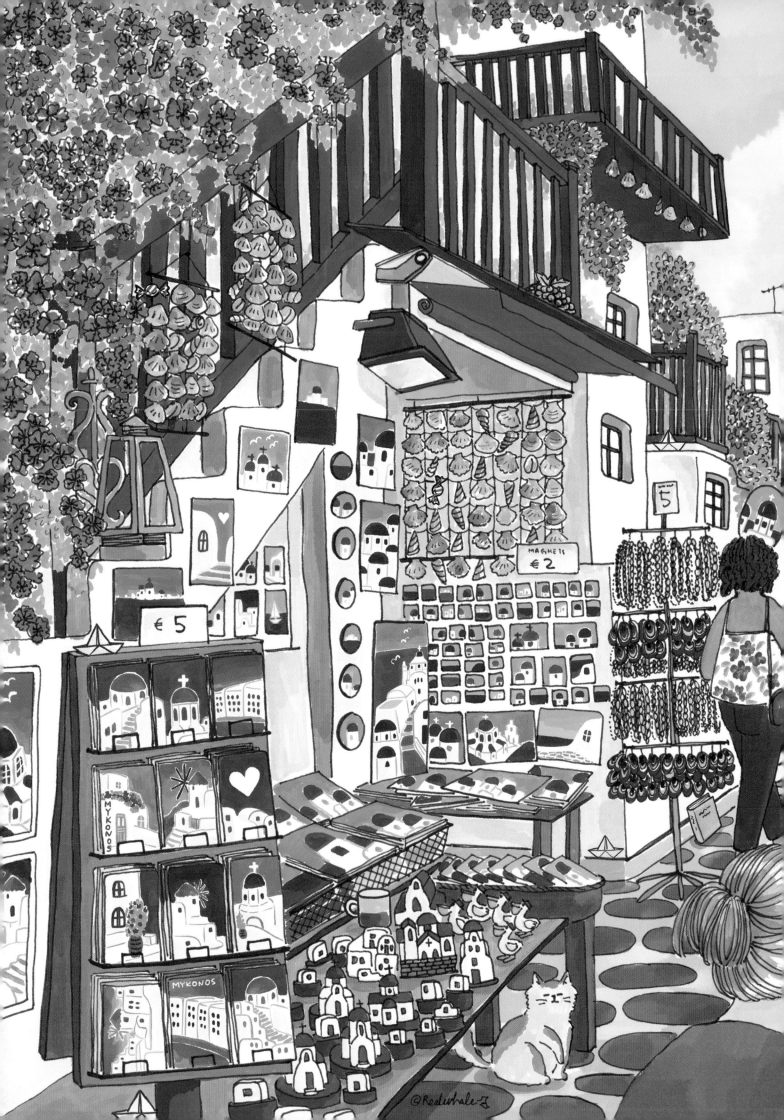

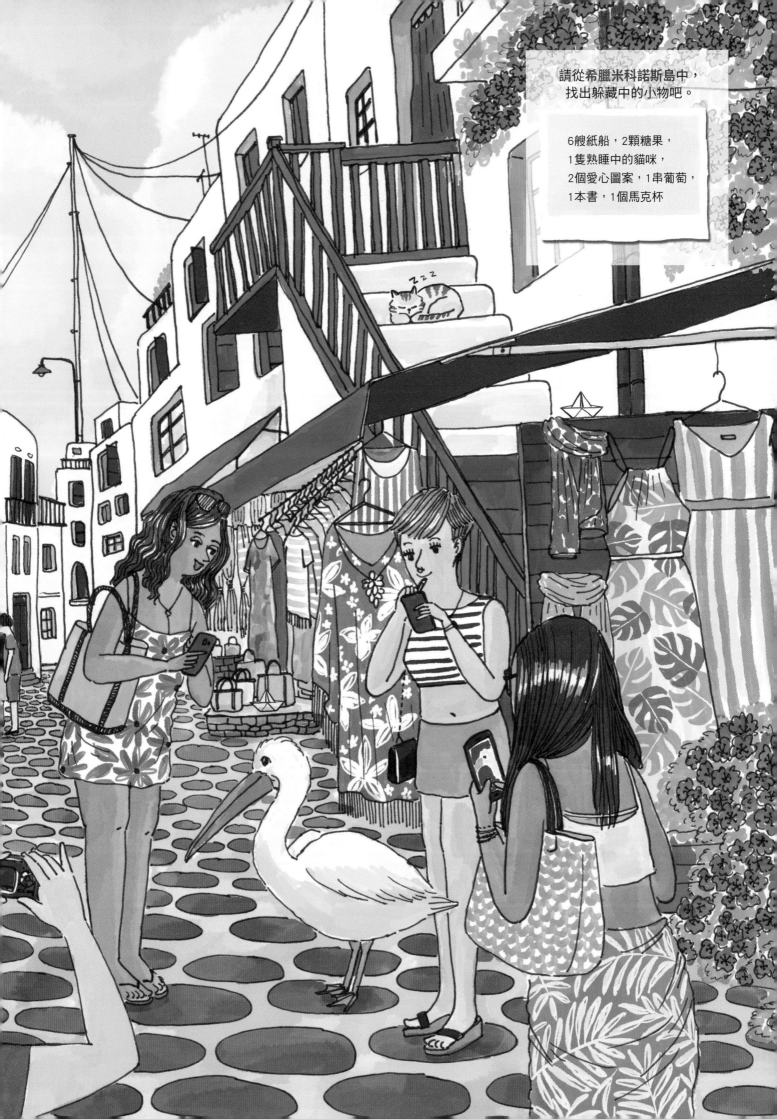

請從希臘米科諾斯島中，
找出躲藏中的小物吧。

6艘紙船，2顆糖果，
1隻熟睡中的貓咪，
2個愛心圖案，1串葡萄，
1本書，1個馬克杯

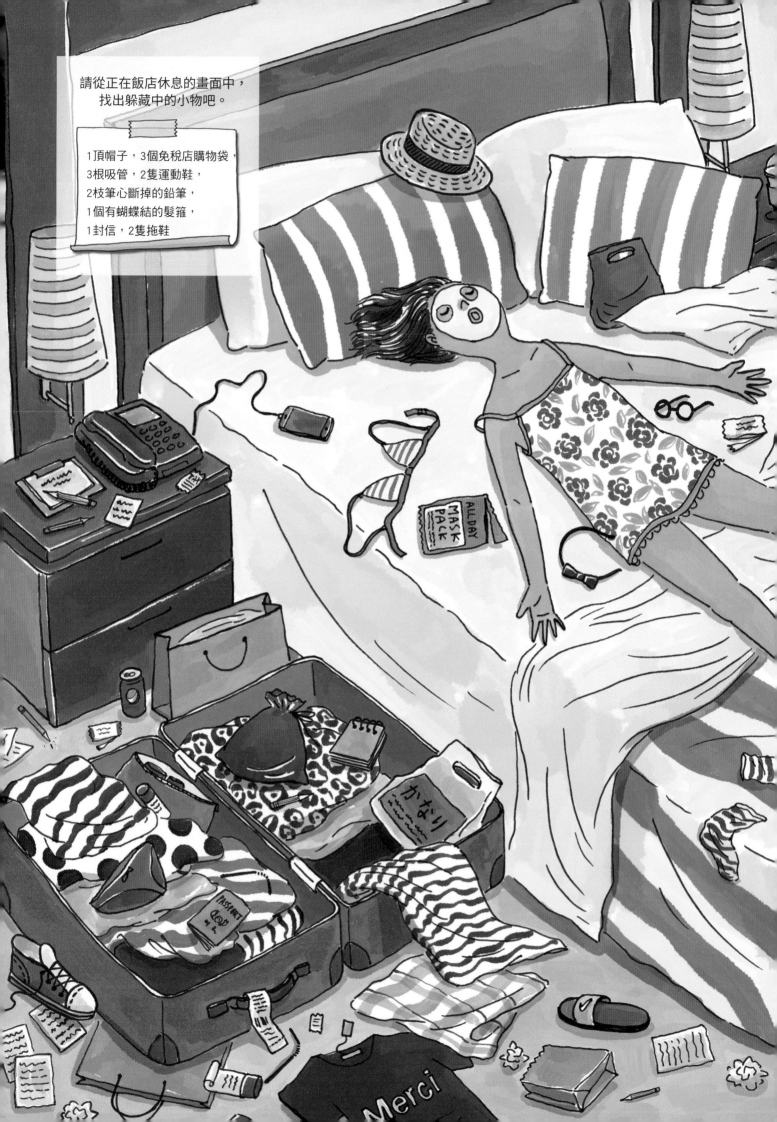

請從正在飯店休息的畫面中，
找出躲藏中的小物吧。

1頂帽子，3個免稅店購物袋，
3根吸管，2隻運動鞋，
2枝筆心斷掉的鉛筆，
1個有蝴蝶結的髮箍，
1封信，2隻拖鞋

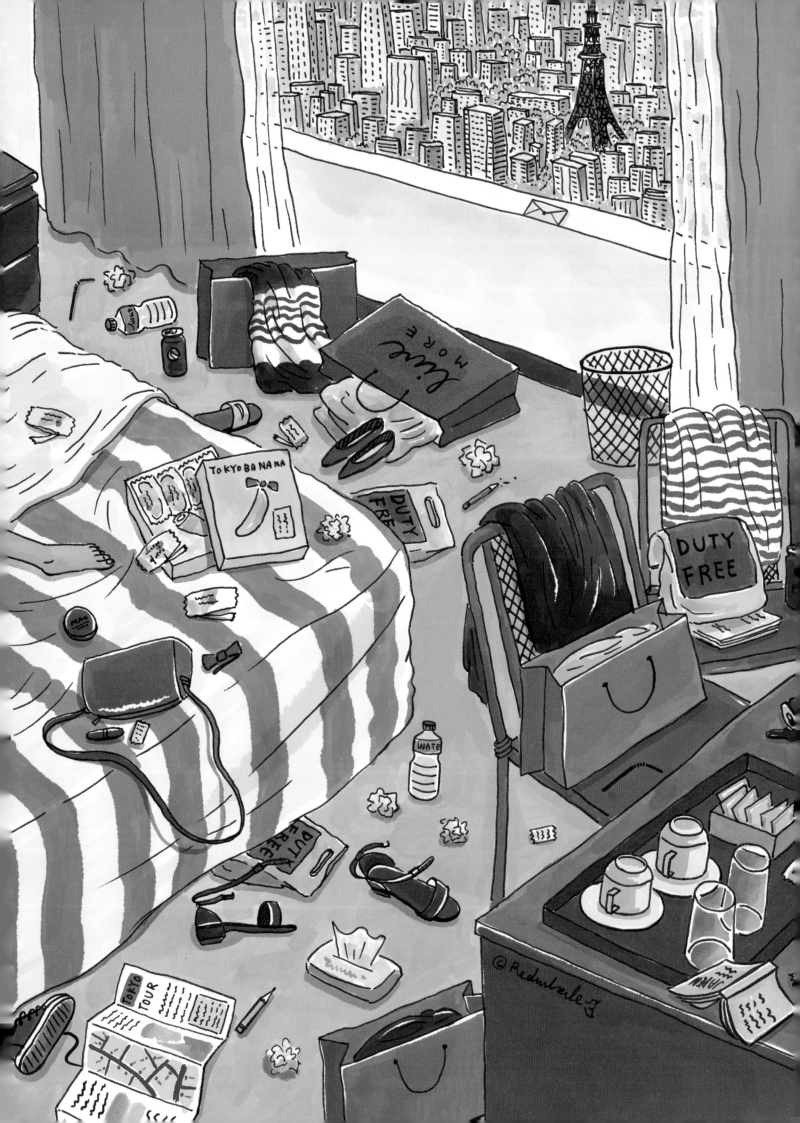

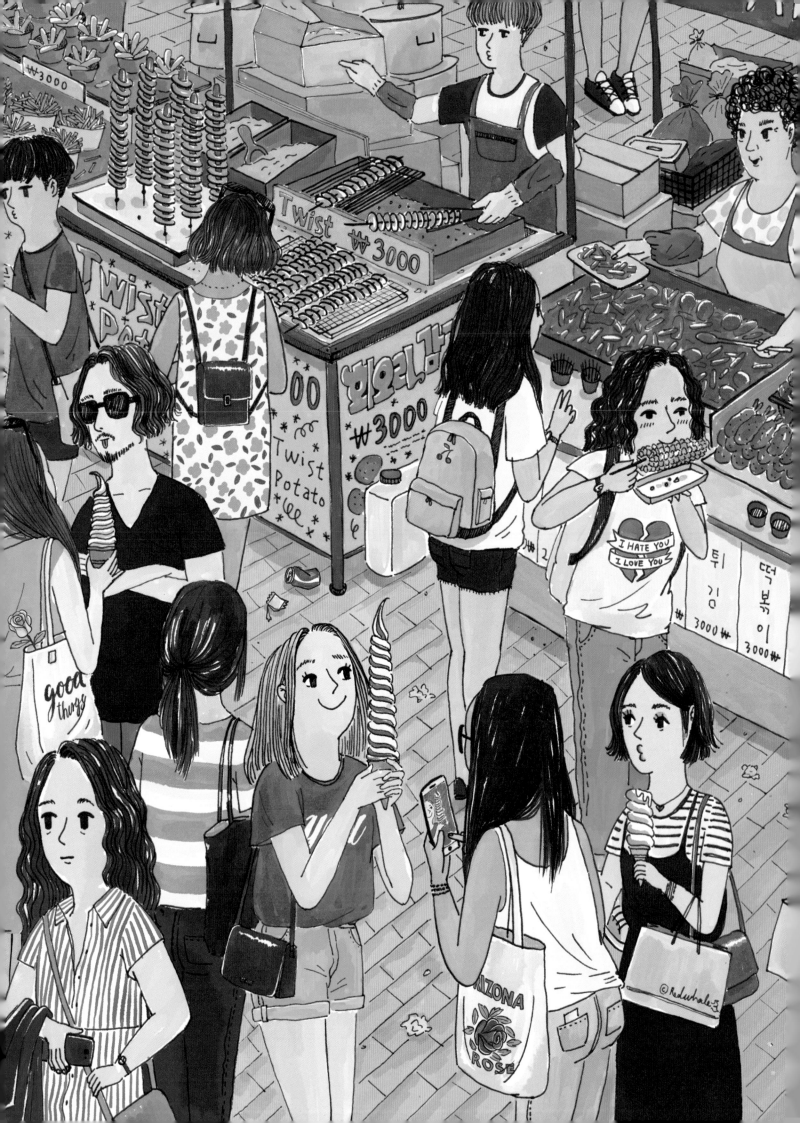

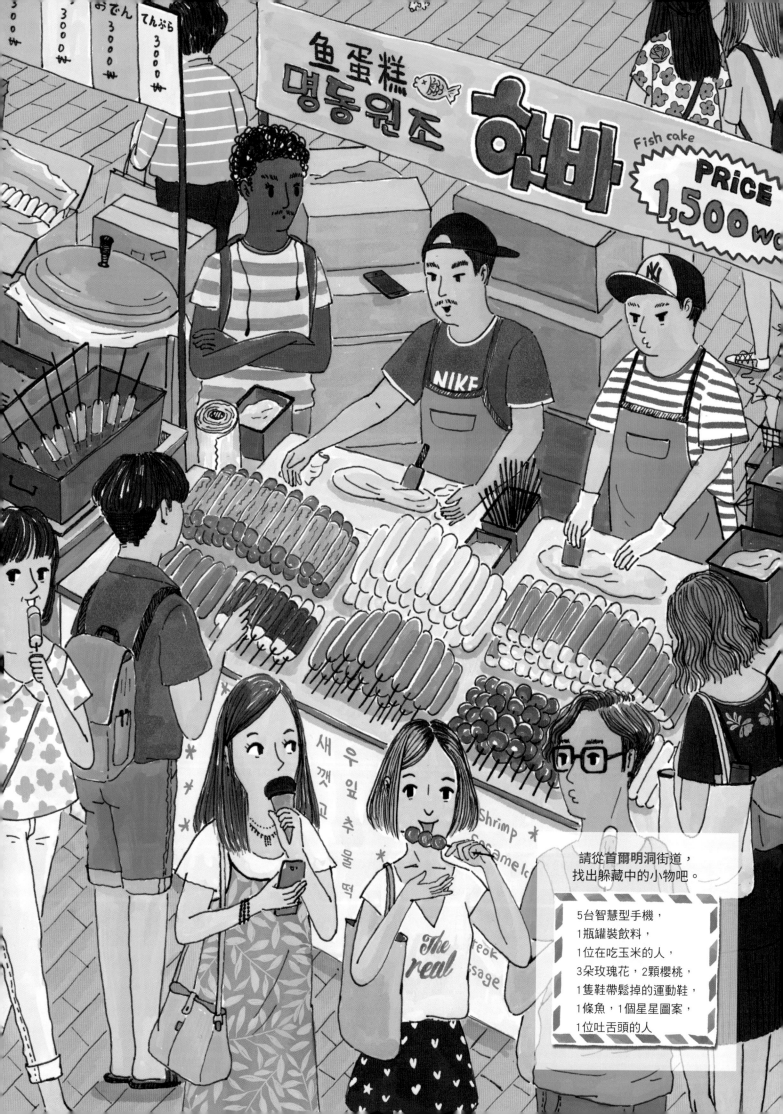

請從首爾明洞街道，
找出躲藏中的小物吧。

5台智慧型手機，
1瓶罐裝飲料，
1位在吃玉米的人，
3朵玫瑰花，2顆櫻桃，
1隻鞋帶鬆掉的運動鞋，
1條魚，1個星星圖案，
1位吐舌頭的人

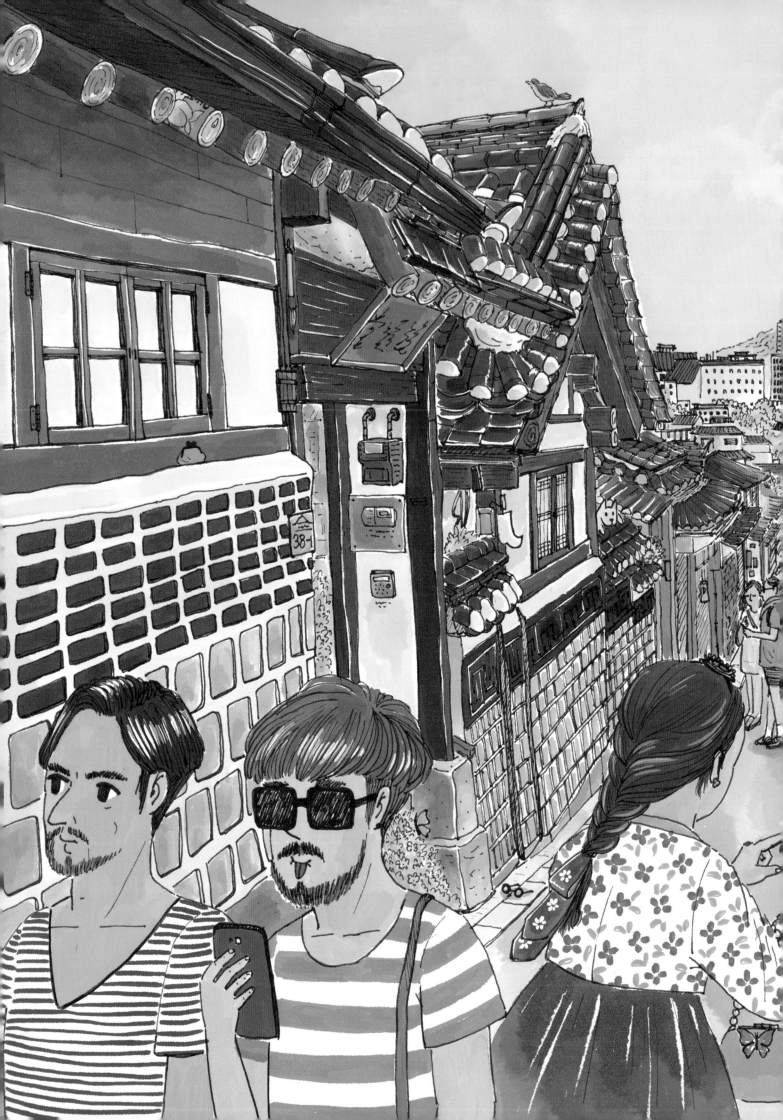

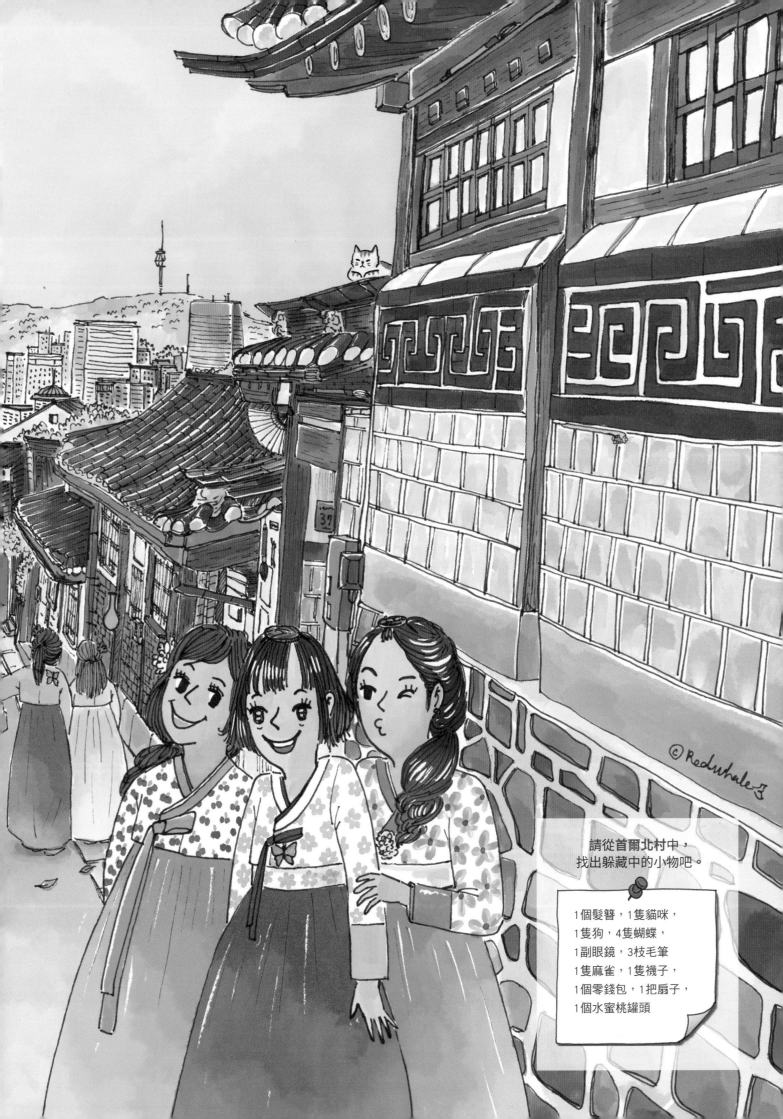

請從首爾北村中,
找出躲藏中的小物吧。

1個髮簪,1隻貓咪,
1隻狗,4隻蝴蝶,
1副眼鏡,3枝毛筆
1隻麻雀,1隻襪子,
1個零錢包,1把扇子,
1個水蜜桃罐頭

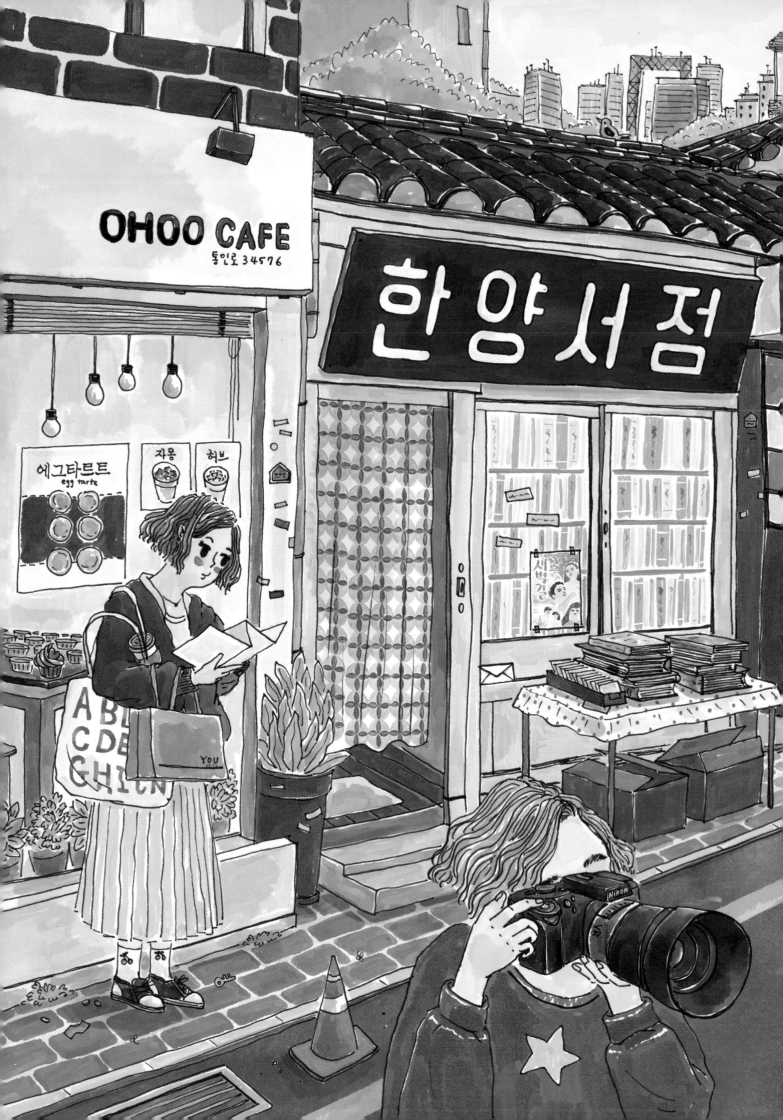

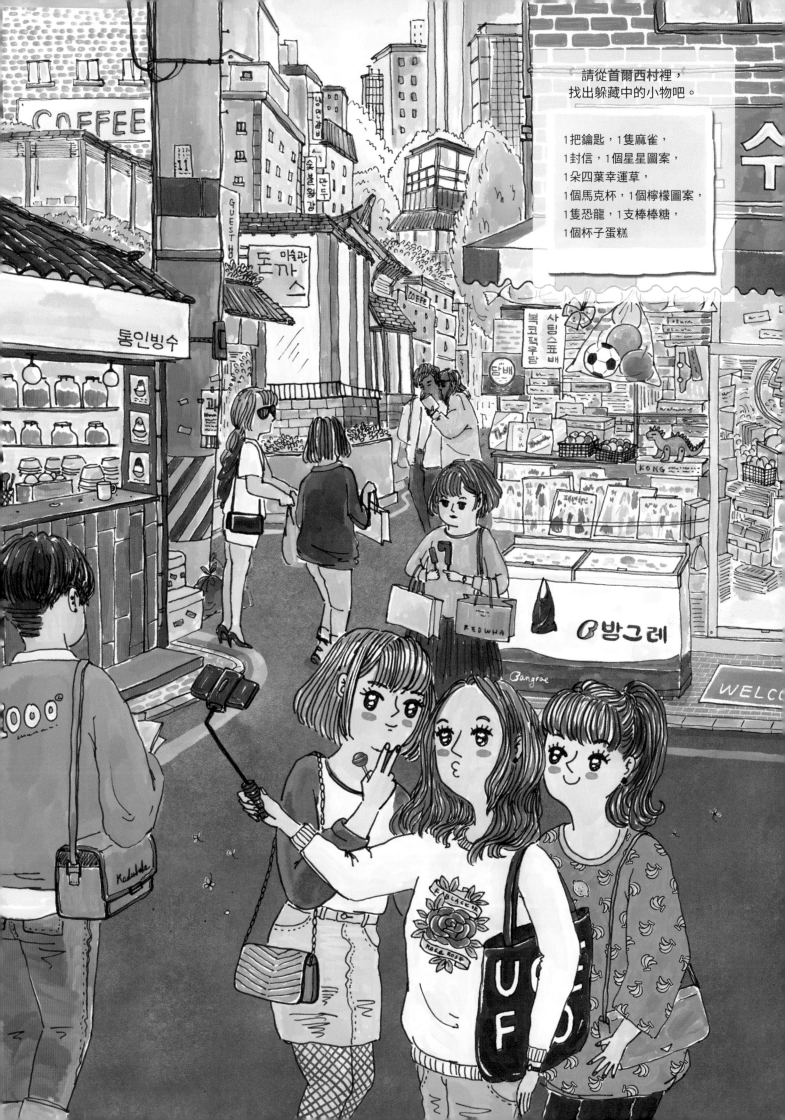

請從首爾西村裡，
找出躲藏中的小物吧。

1把鑰匙，1隻麻雀，
1封信，1個星星圖案，
1朵四葉幸運草，
1個馬克杯，1個檸檬圖案，
1隻恐龍，1支棒棒糖，
1個杯子蛋糕

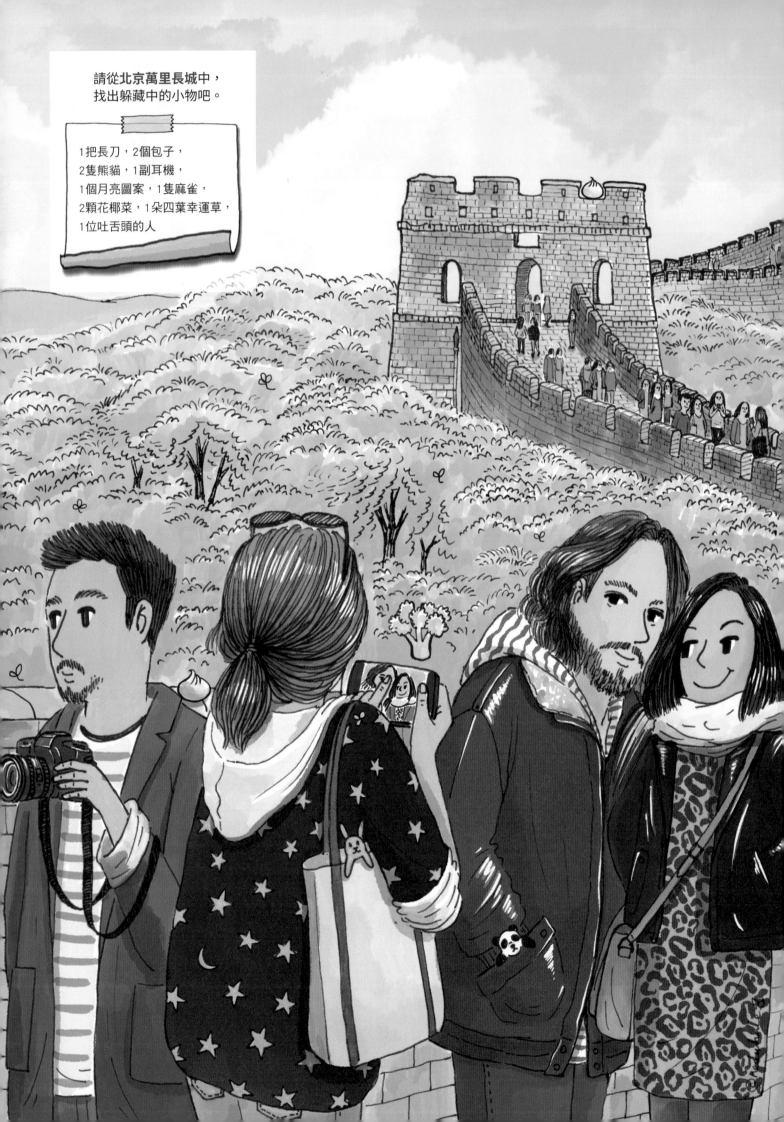

請從北京萬里長城中，
找出躲藏中的小物吧。

1把長刀，2個包子，
2隻熊貓，1副耳機，
1個月亮圖案，1隻麻雀，
2顆花椰菜，1朵四葉幸運草，
1位吐舌頭的人

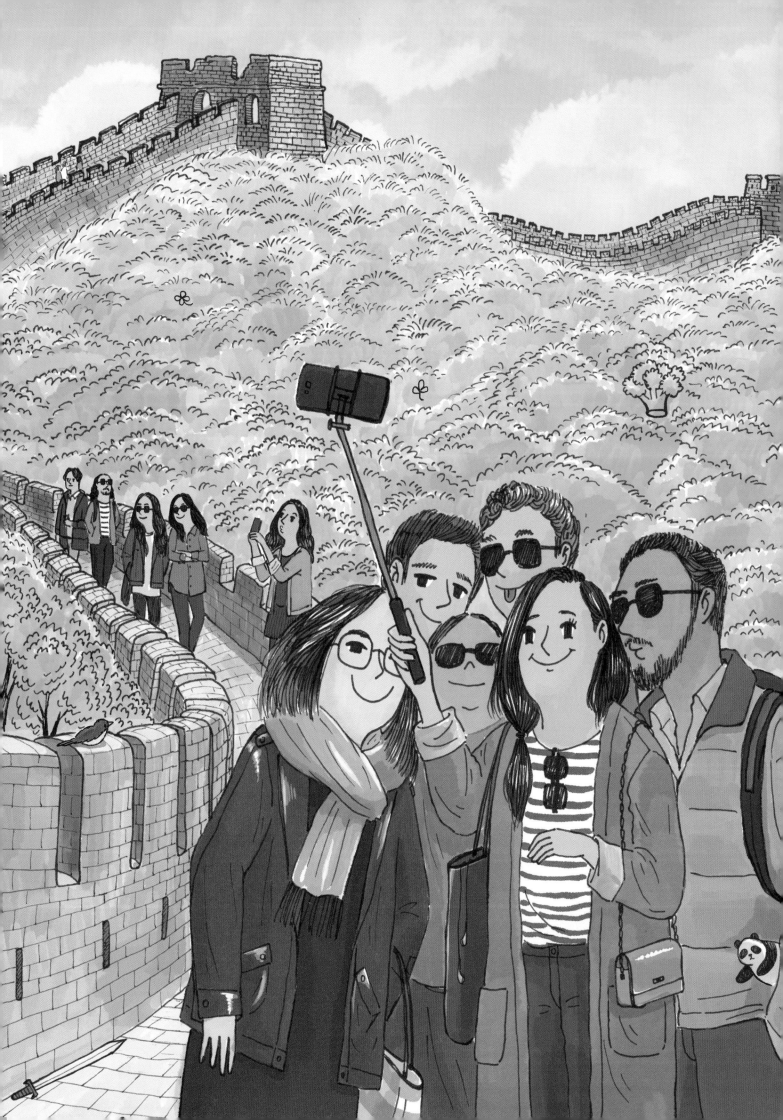

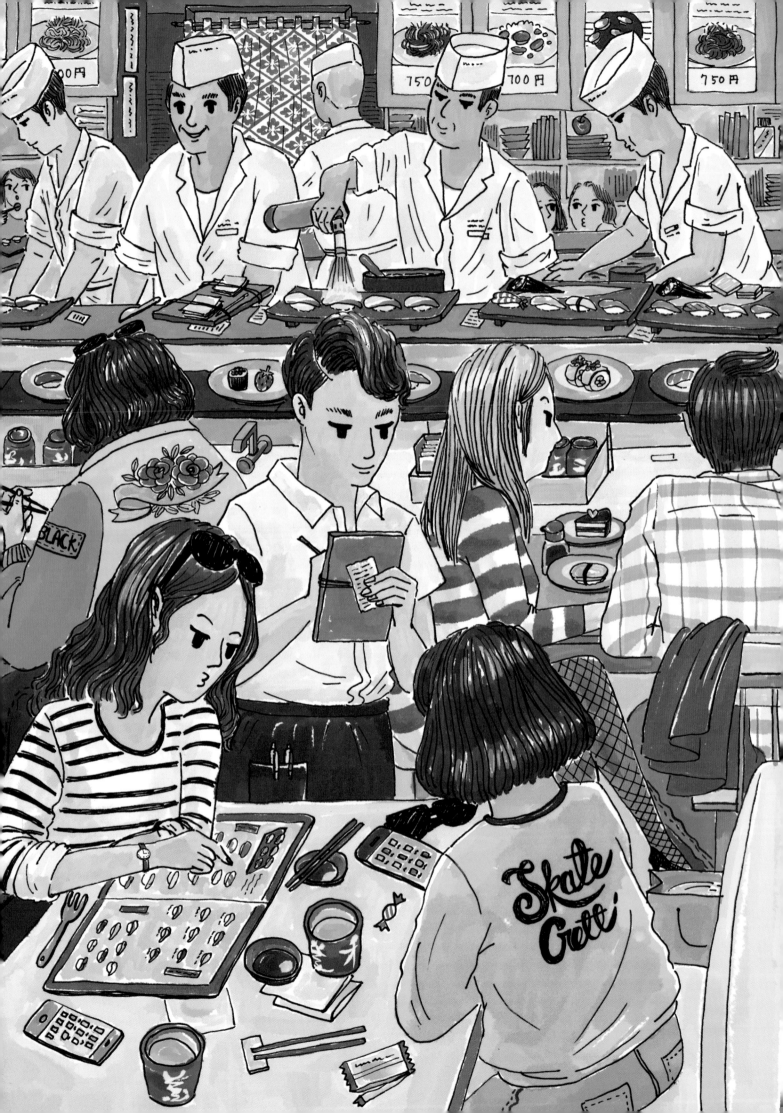

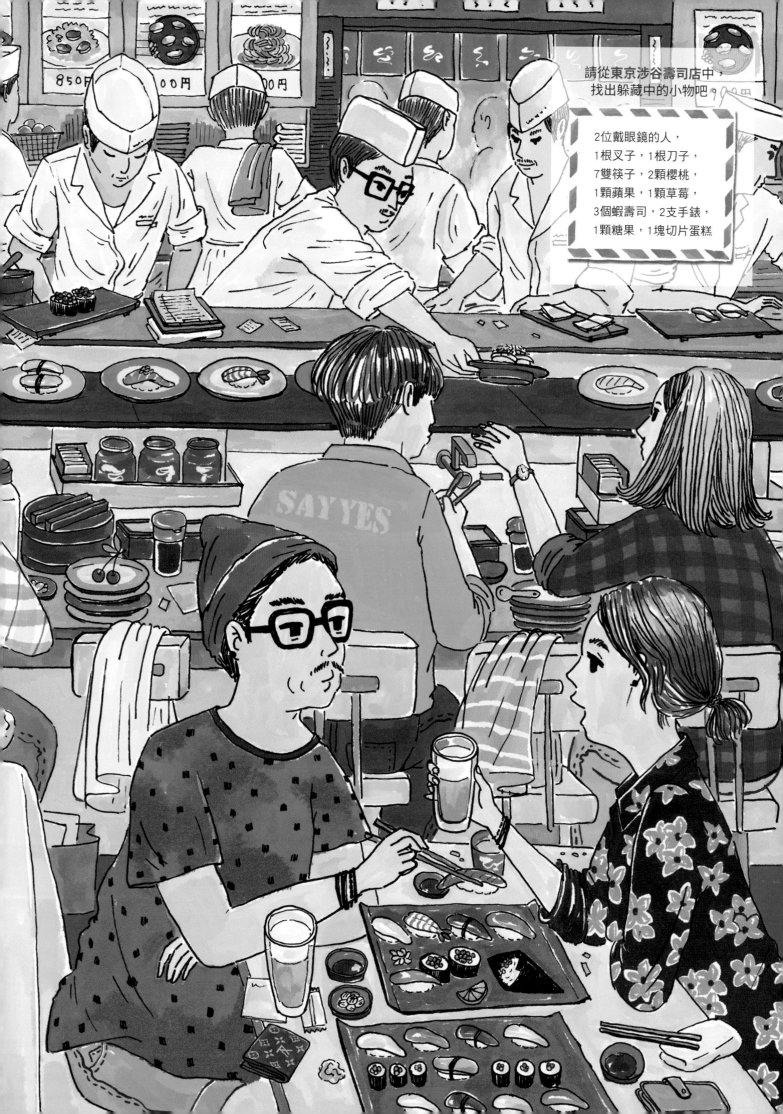

請從東京涉谷壽司店中，找出躲藏中的小物吧。

2位戴眼鏡的人，
1根叉子，1根刀子，
7雙筷子，2顆櫻桃，
1顆蘋果，1顆草莓，
3個蝦壽司，2支手錶，
1顆糖果，1塊切片蛋糕

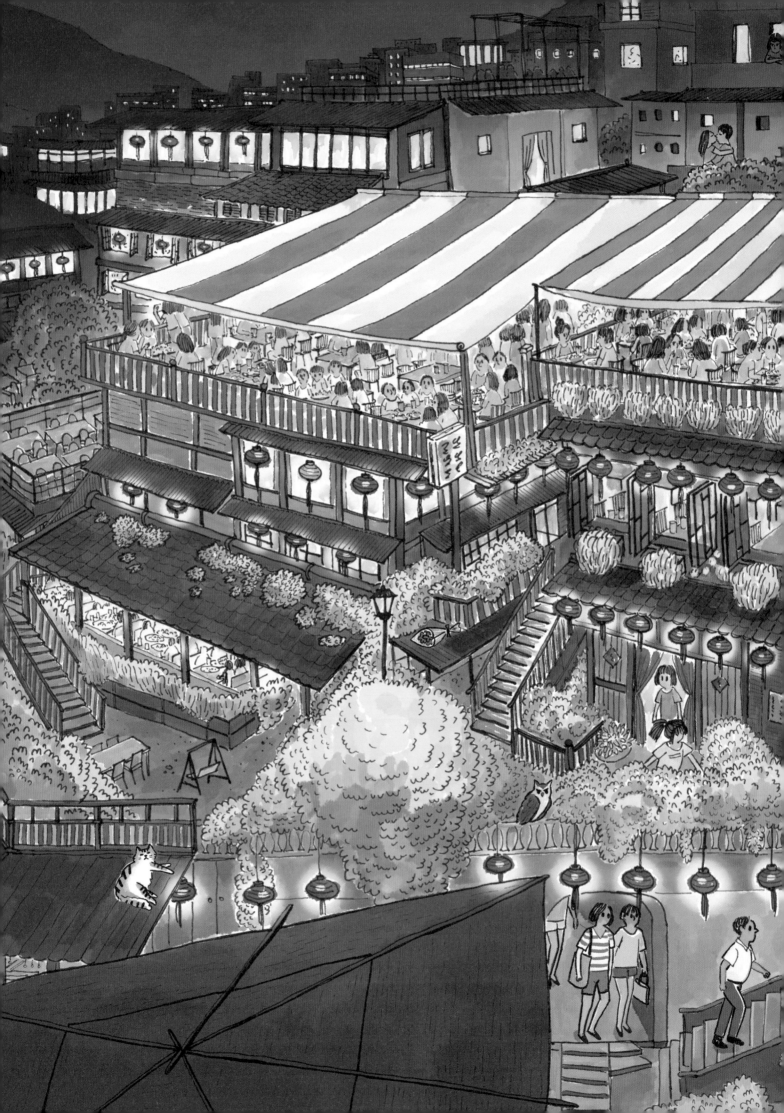

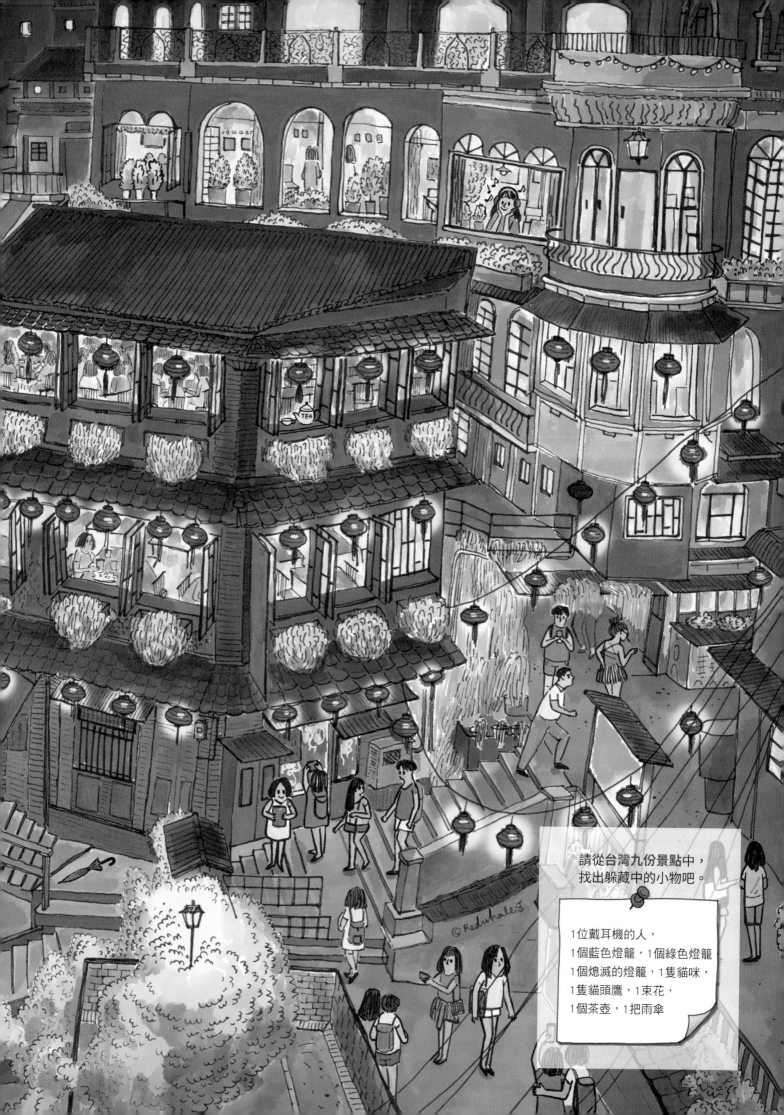

請從台灣九份景點中，
找出躲藏中的小物吧。

1位戴耳機的人，
1個藍色燈籠，1個綠色燈籠
1個熄滅的燈籠，1隻貓咪，
1隻貓頭鷹，1束花，
1個茶壺，1把雨傘

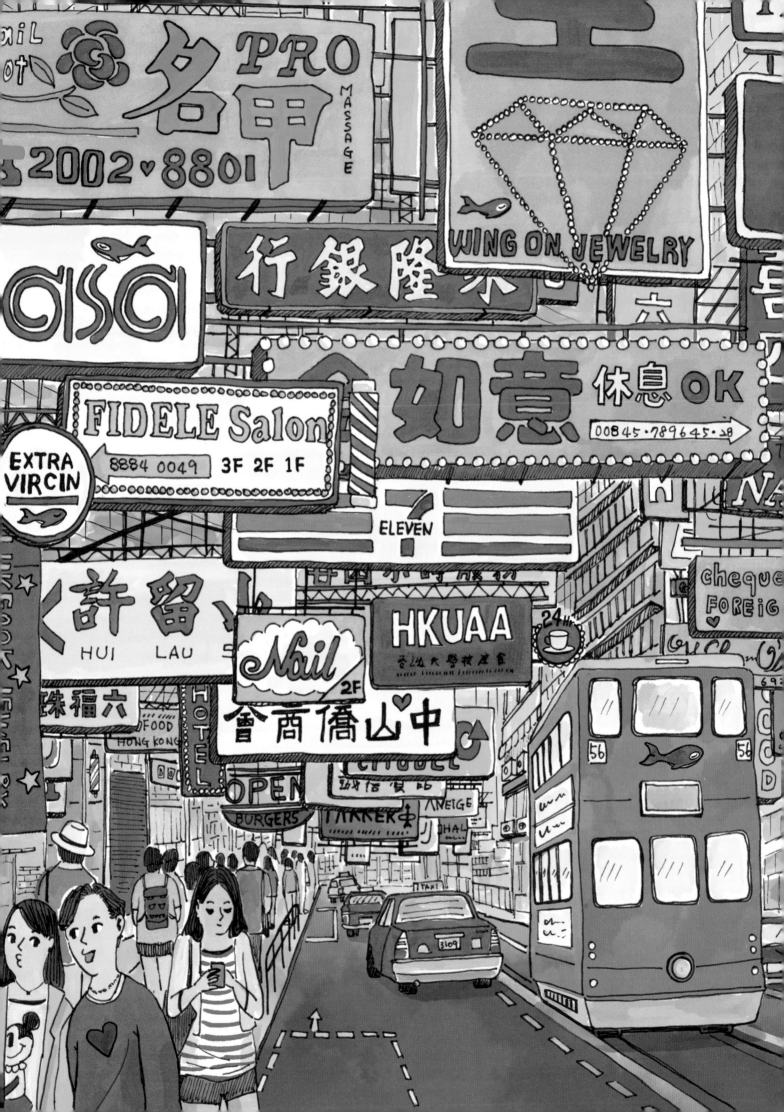

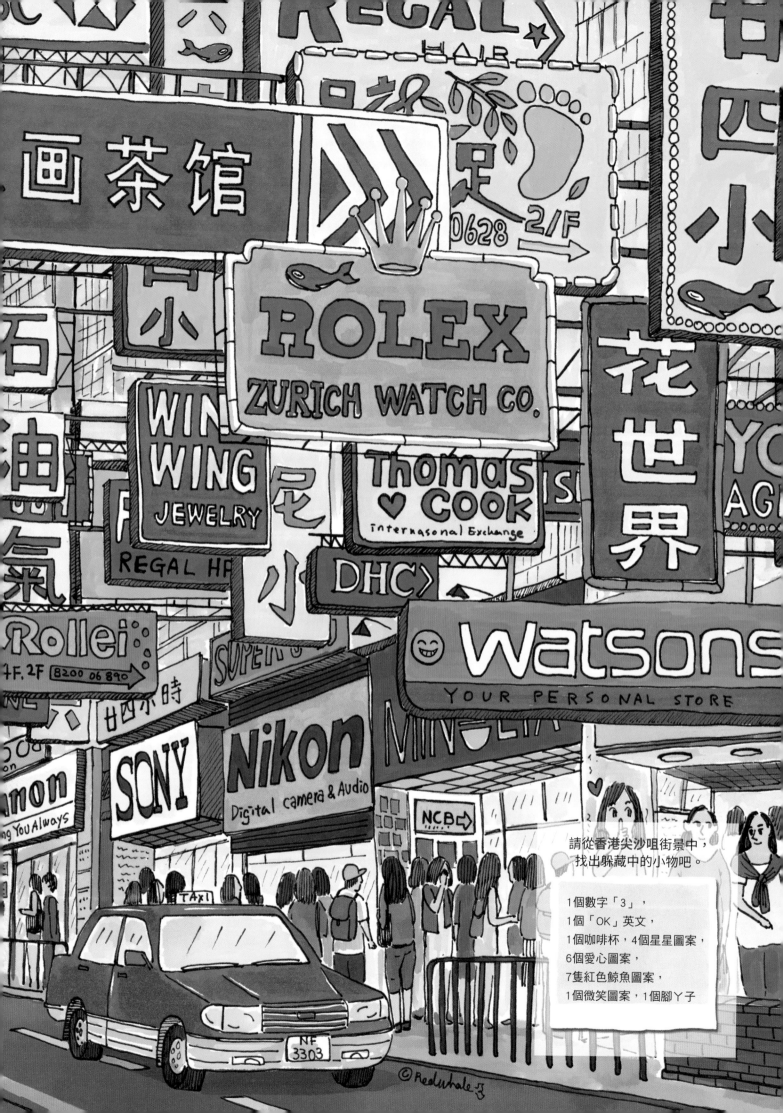

請從香港尖沙咀街景中，
找出躲藏中的小物吧。

1個數字「3」，
1個「OK」英文，
1個咖啡杯，4個星星圖案，
6個愛心圖案，
7隻紅色鯨魚圖案，
1個微笑圖案，1個腳丫子

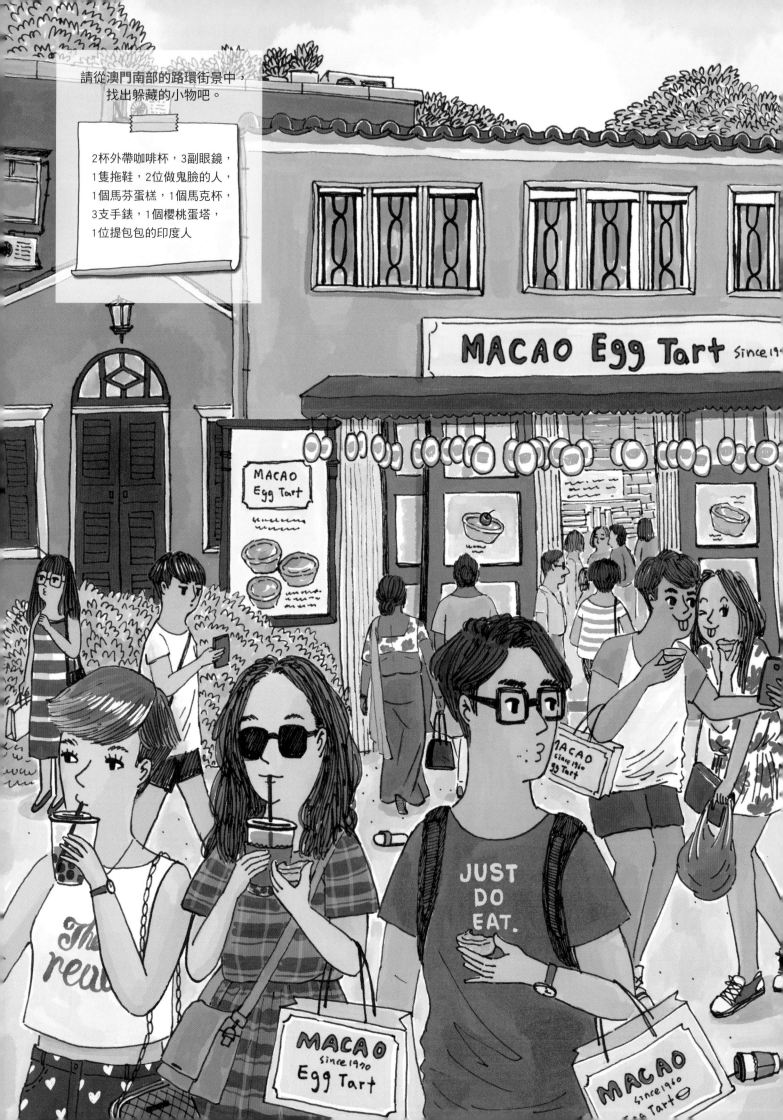

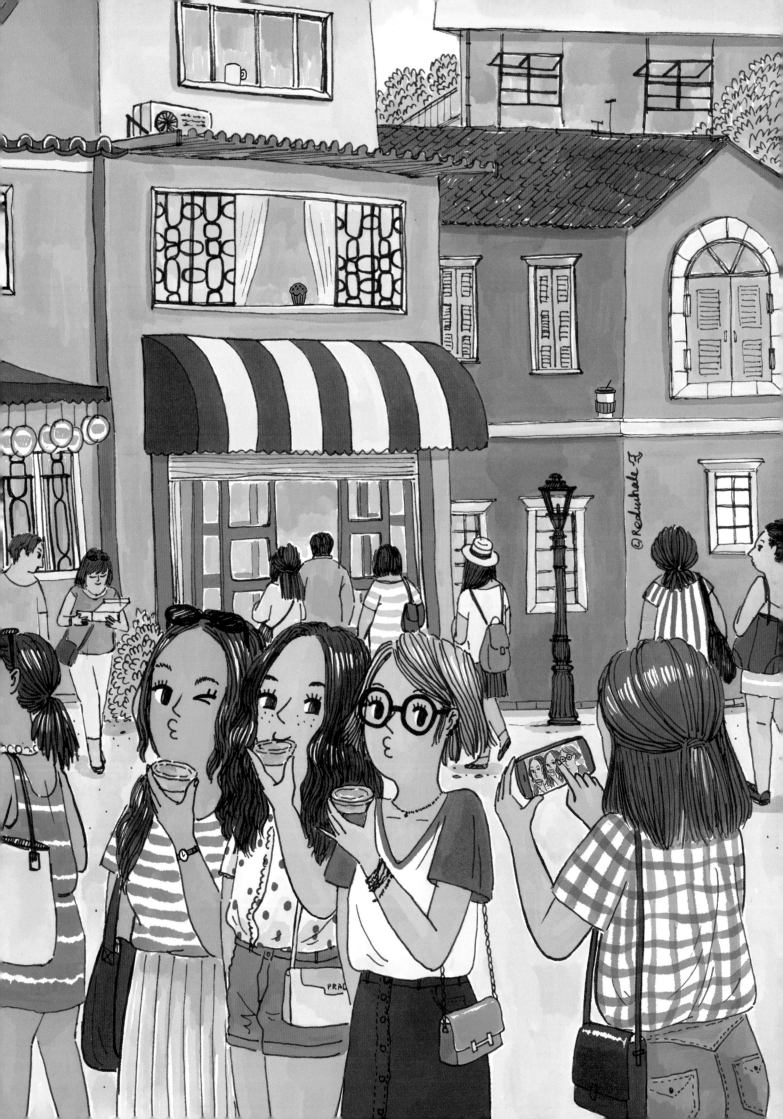

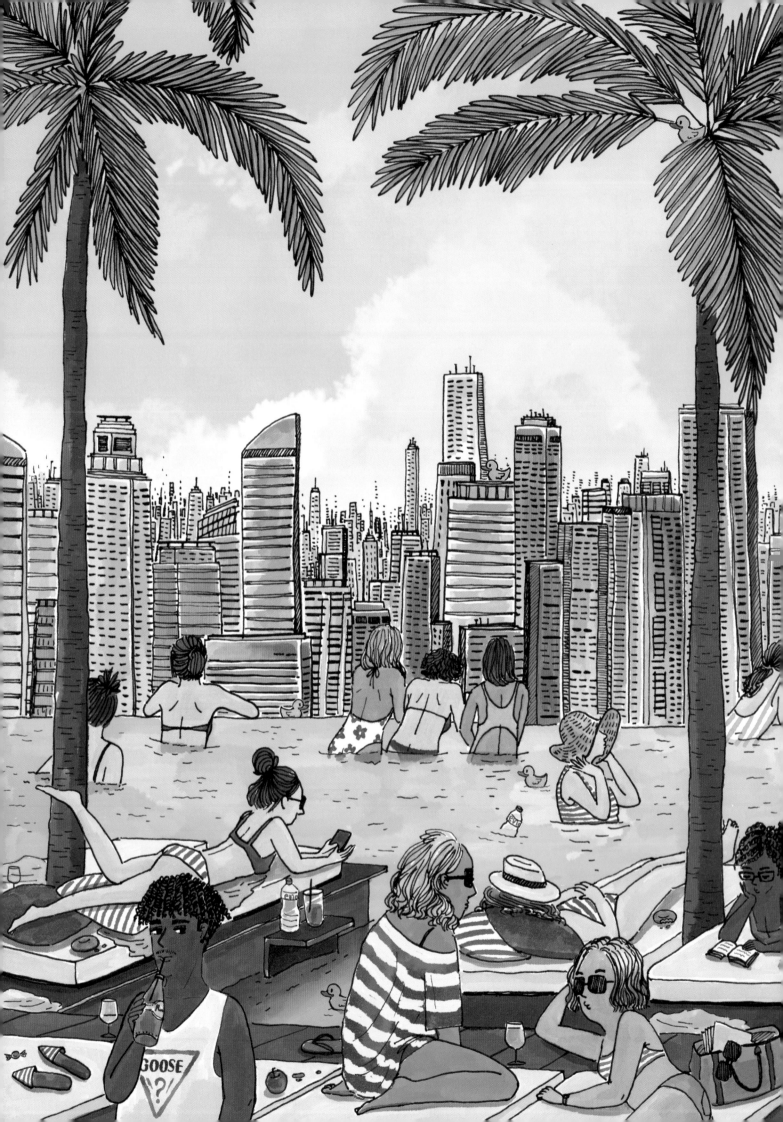

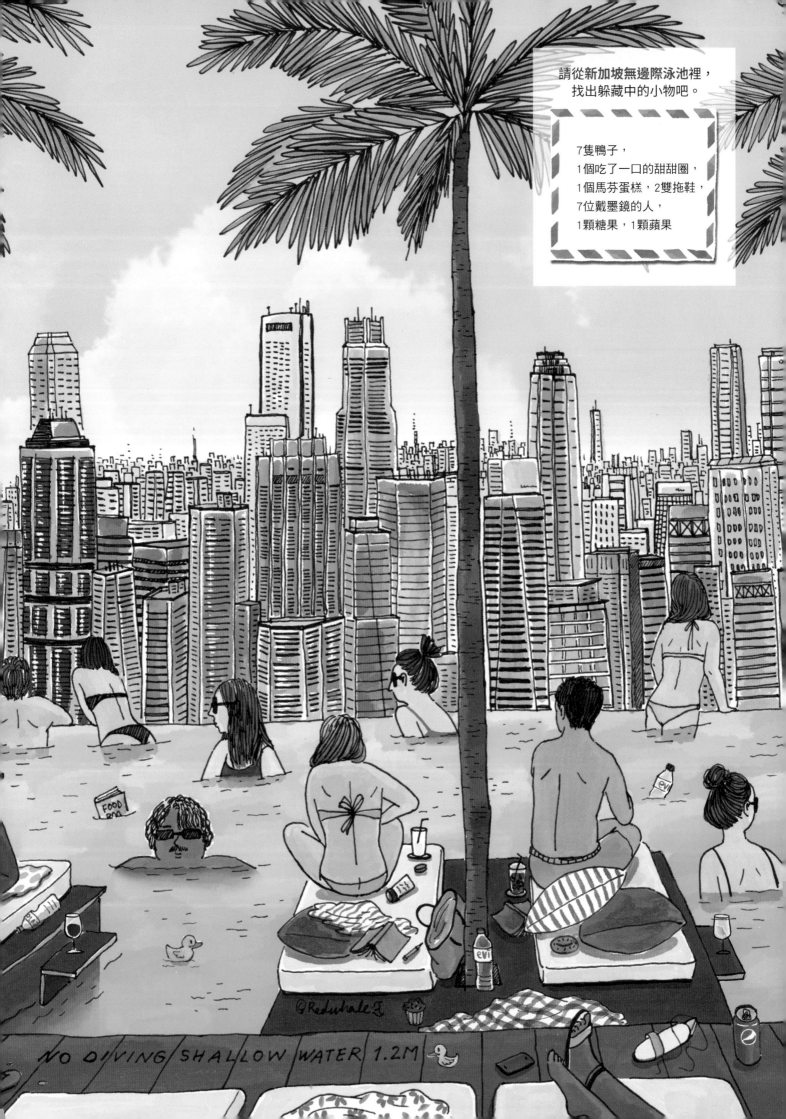

請從新加坡無邊際泳池裡，
找出躲藏中的小物吧。

7隻鴨子，
1個吃了一口的甜甜圈，
1個馬芬蛋糕，2雙拖鞋，
7位戴墨鏡的人，
1顆糖果，1顆蘋果

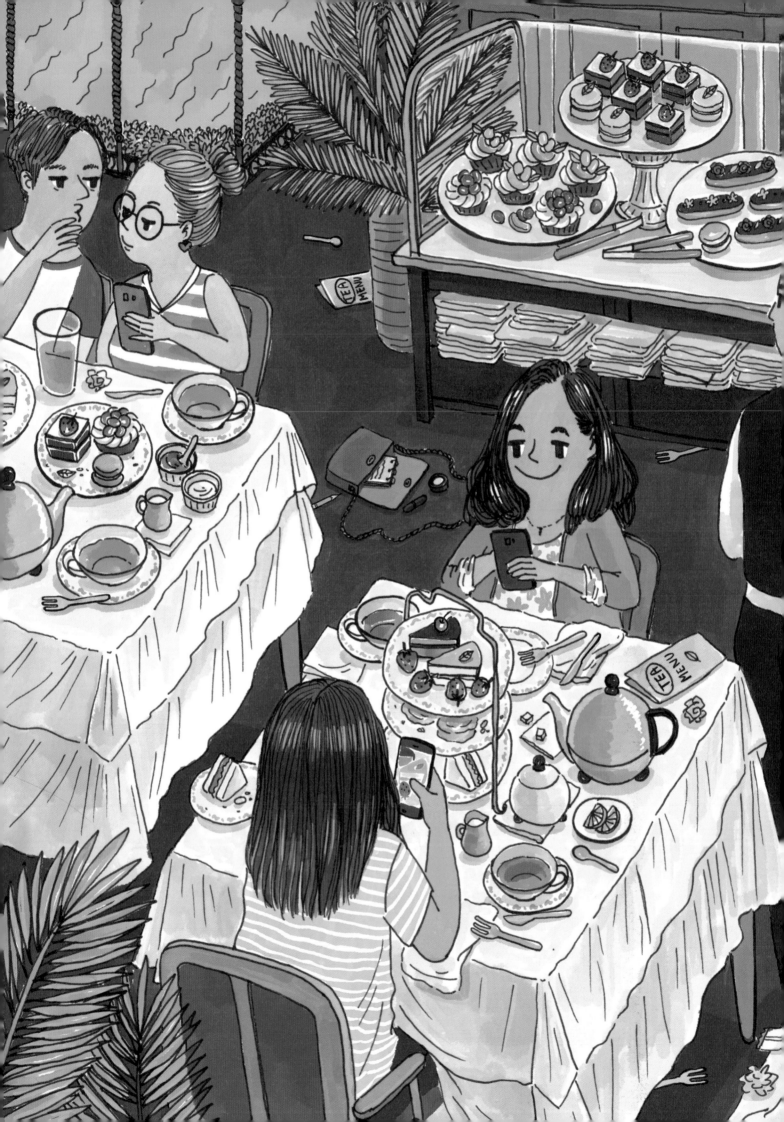

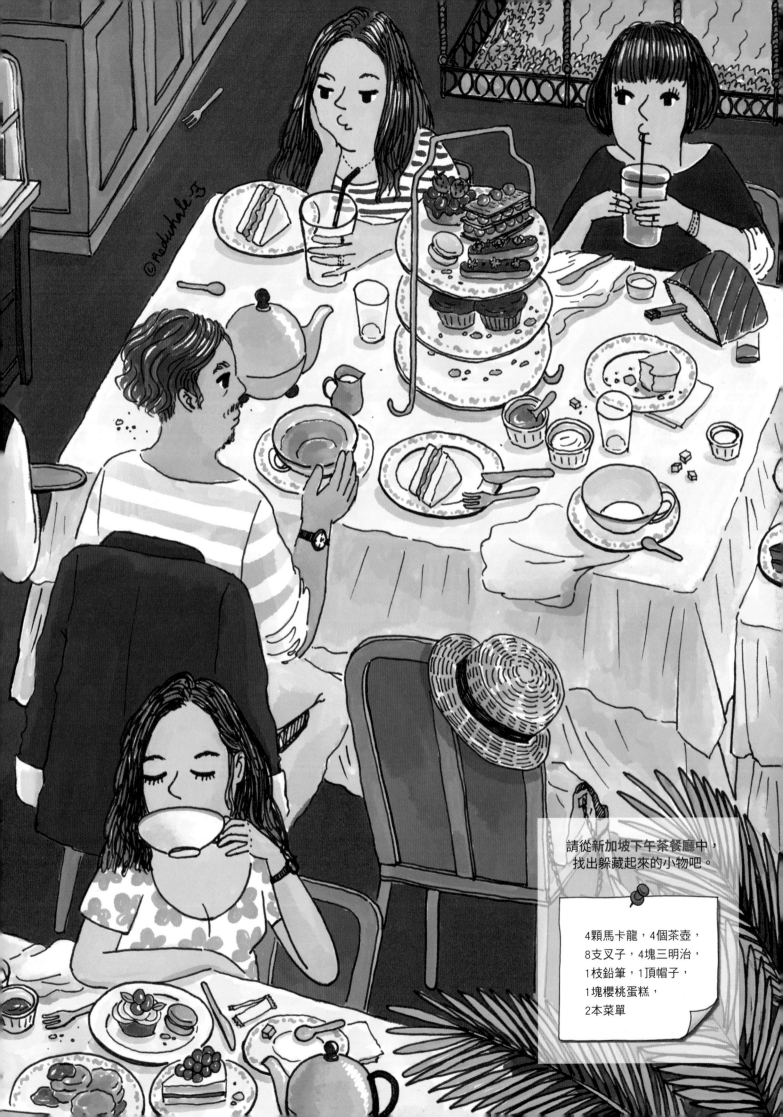

請從新加坡下午茶餐廳中，
找出躲藏起來的小物吧。

4顆馬卡龍，4個茶壺，
8支叉子，4塊三明治，
1枝鉛筆，1頂帽子，
1塊櫻桃蛋糕，
2本菜單

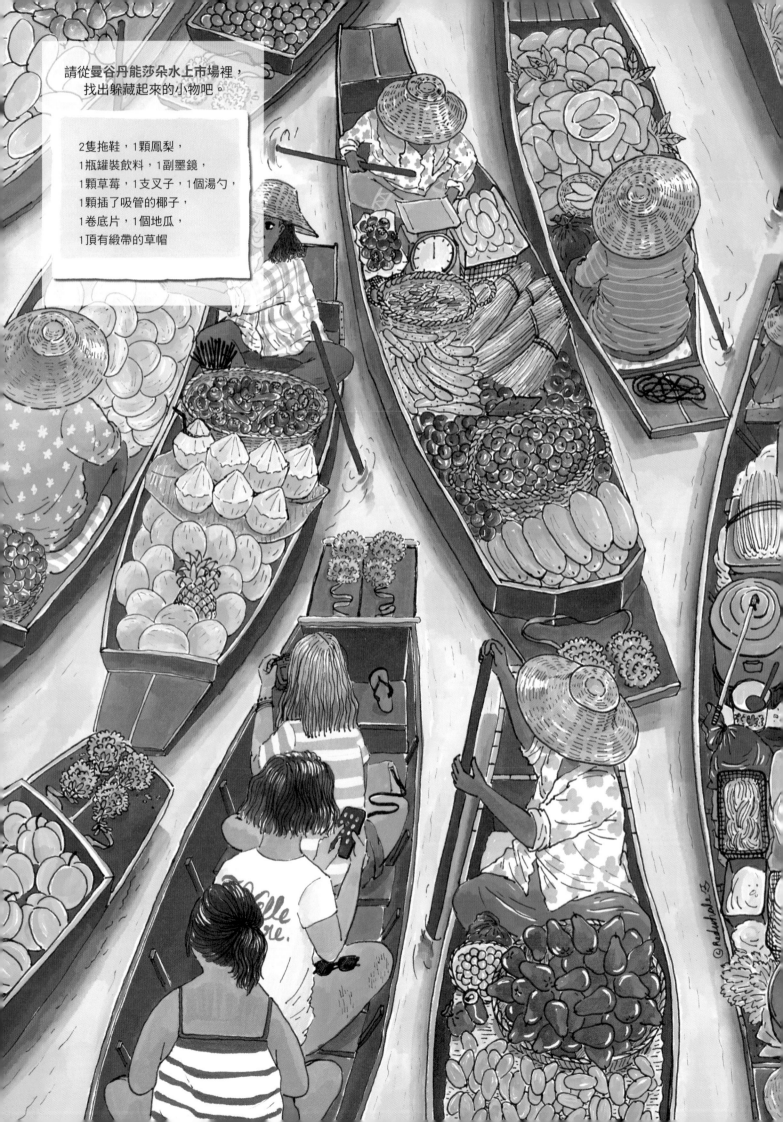

請從曼谷丹能莎朵水上市場裡，
找出躲藏起來的小物吧。

2隻拖鞋，1顆鳳梨，
1瓶罐裝飲料，1副墨鏡，
1顆草莓，1支叉子，1個湯勺，
1顆插了吸管的椰子，
1卷底片，1個地瓜，
1頂有緞帶的草帽

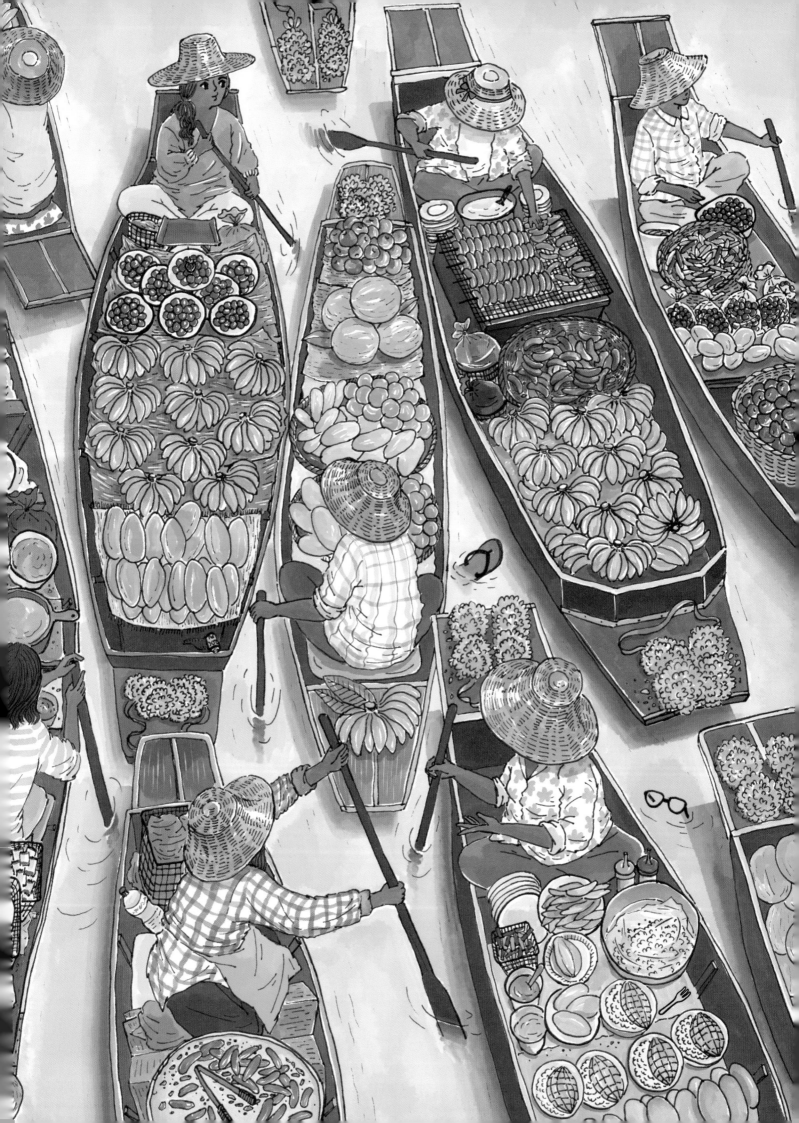

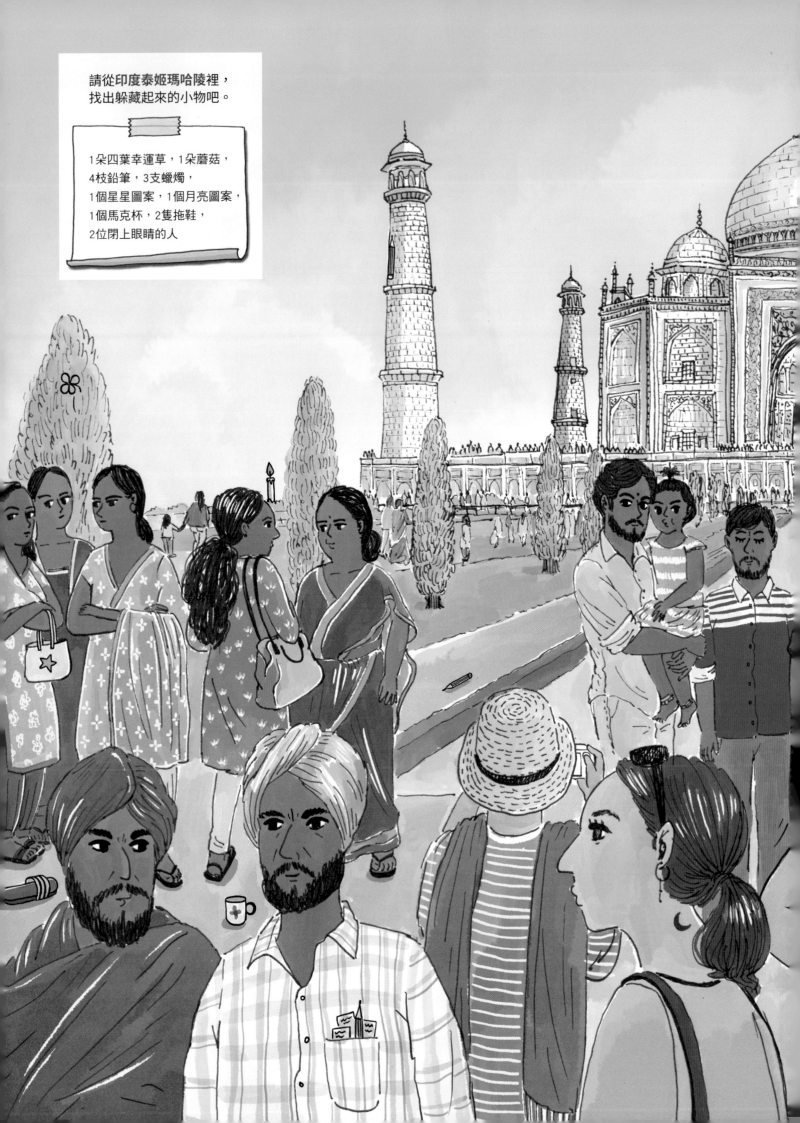

請從印度泰姬瑪哈陵裡，
找出躲藏起來的小物吧。

1朵四葉幸運草，1朵蘑菇，
4枝鉛筆，3支蠟燭，
1個星星圖案，1個月亮圖案，
1個馬克杯，2隻拖鞋，
2位閉上眼睛的人

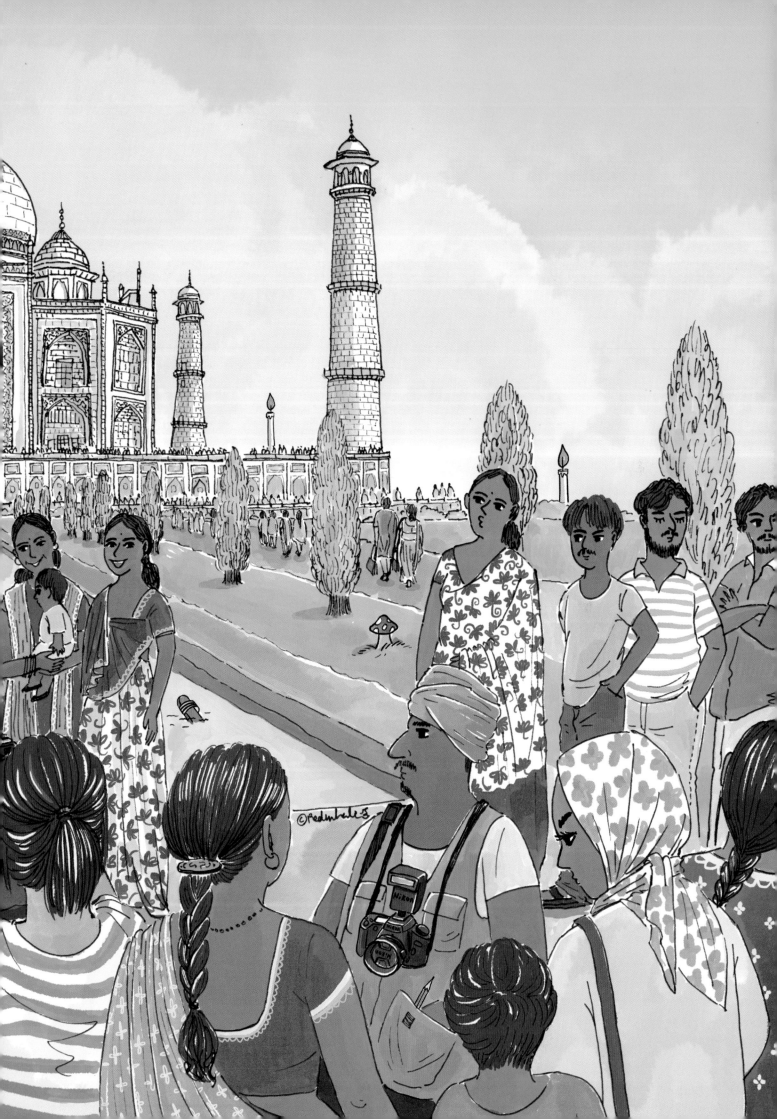

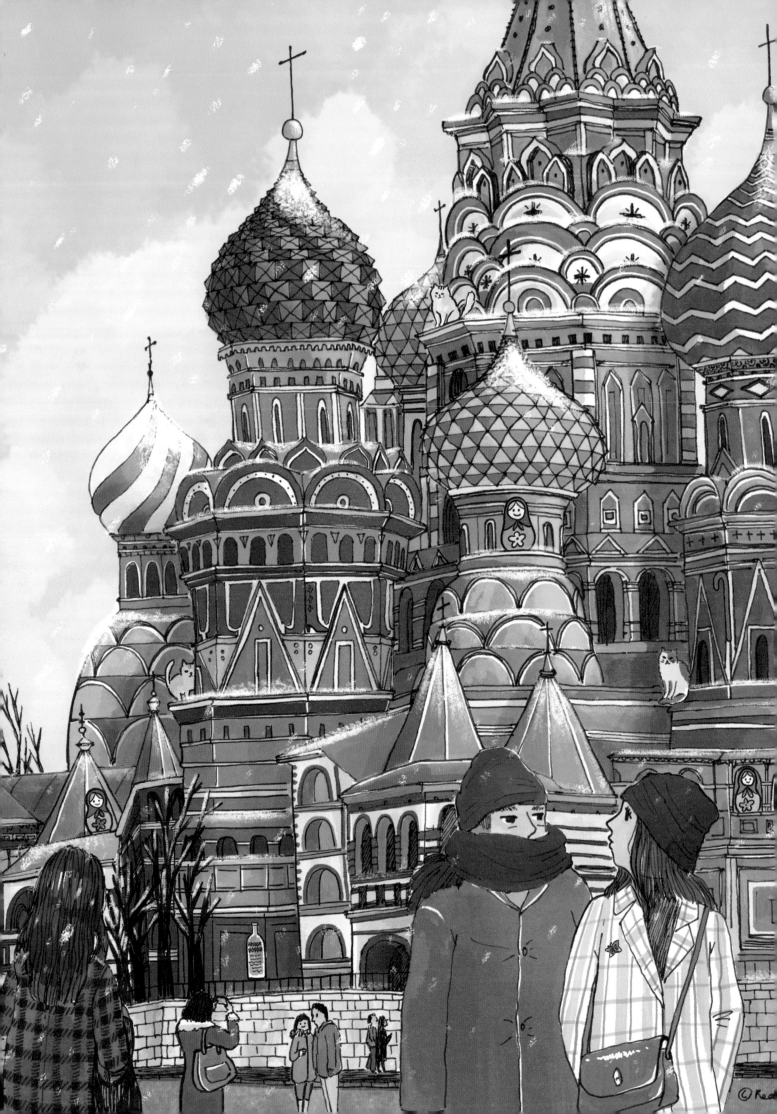

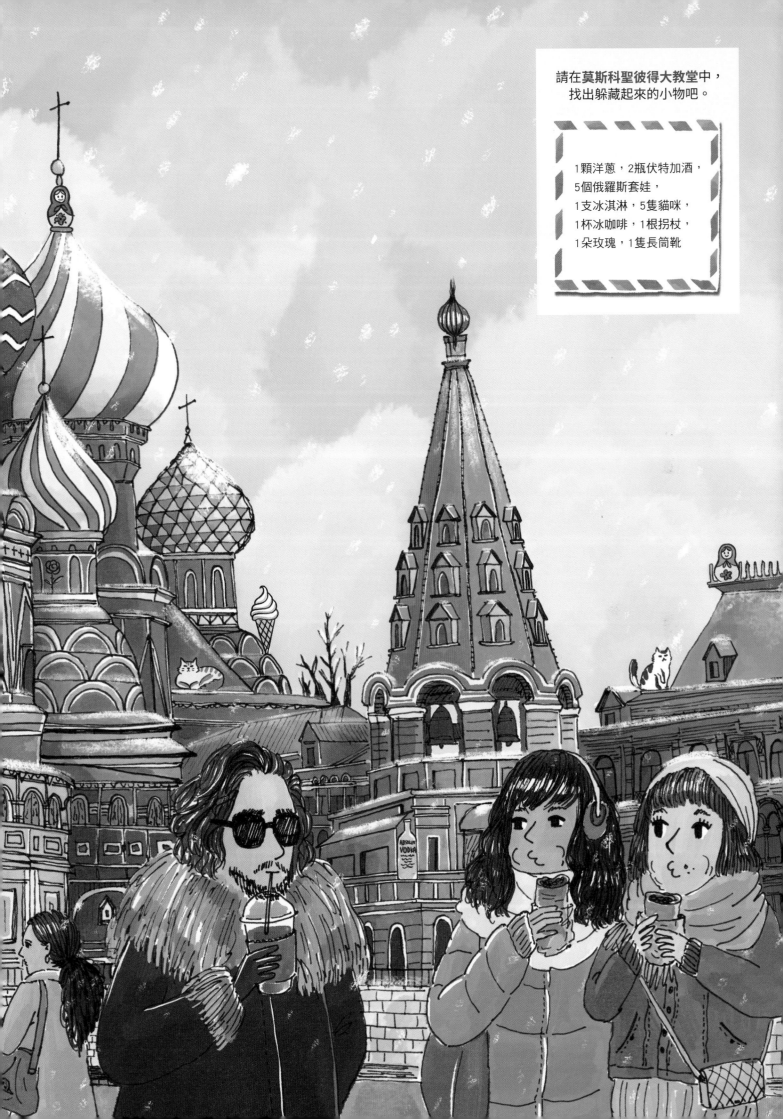

請在莫斯科聖彼得大教堂中，
找出躲藏起來的小物吧。

1顆洋蔥，2瓶伏特加酒，
5個俄羅斯套娃，
1支冰淇淋，5隻貓咪，
1杯冰咖啡，1根拐杖，
1朵玫瑰，1隻長筒靴

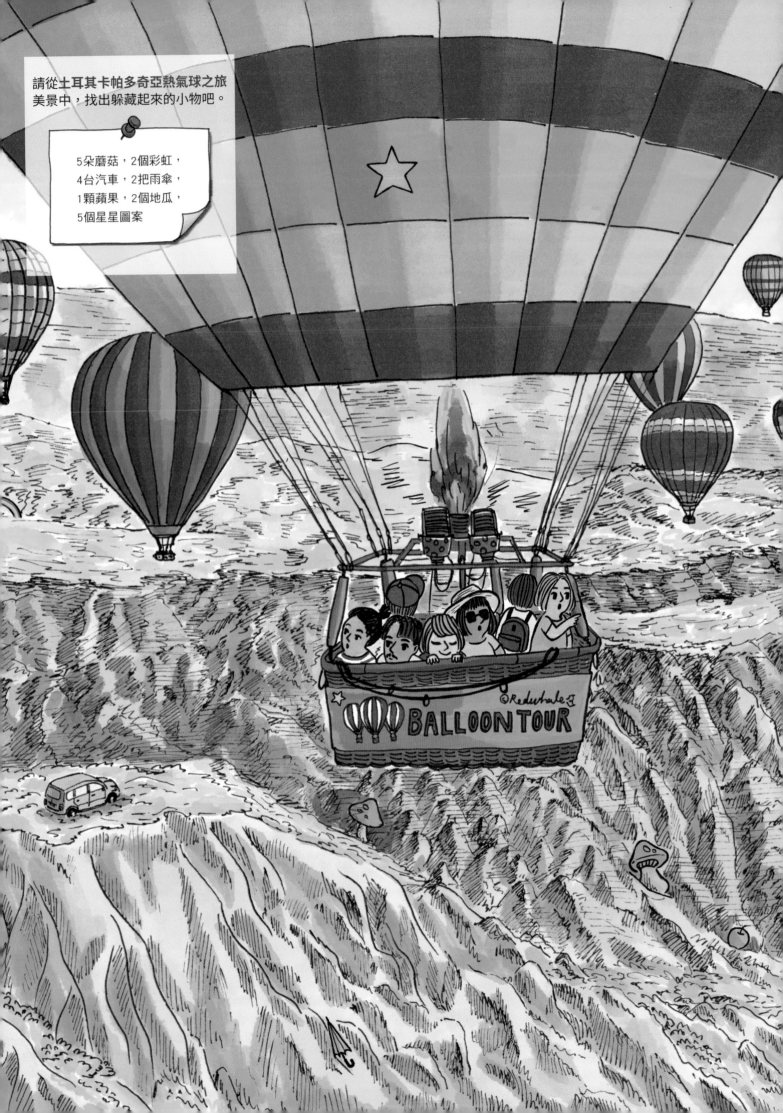

請從土耳其卡帕多奇亞熱氣球之旅美景中，找出躲藏起來的小物吧。

5朵蘑菇，2個彩虹，
4台汽車，2把雨傘，
1顆蘋果，2個地瓜，
5個星星圖案

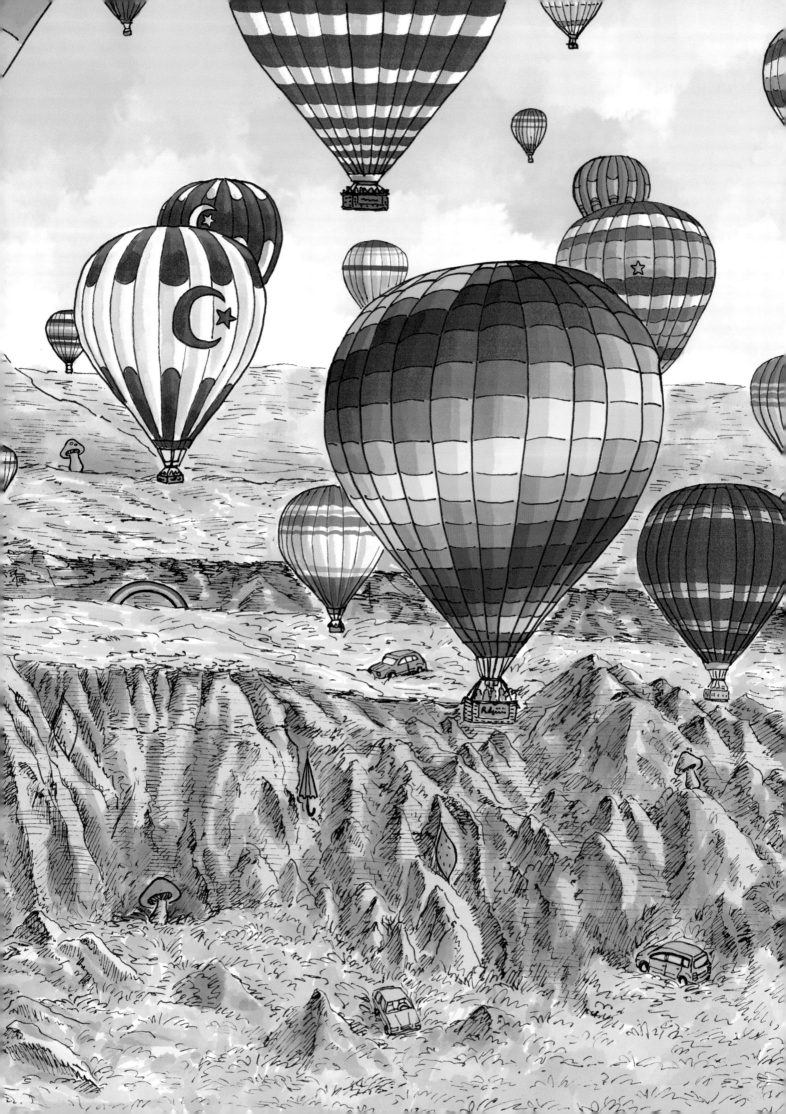

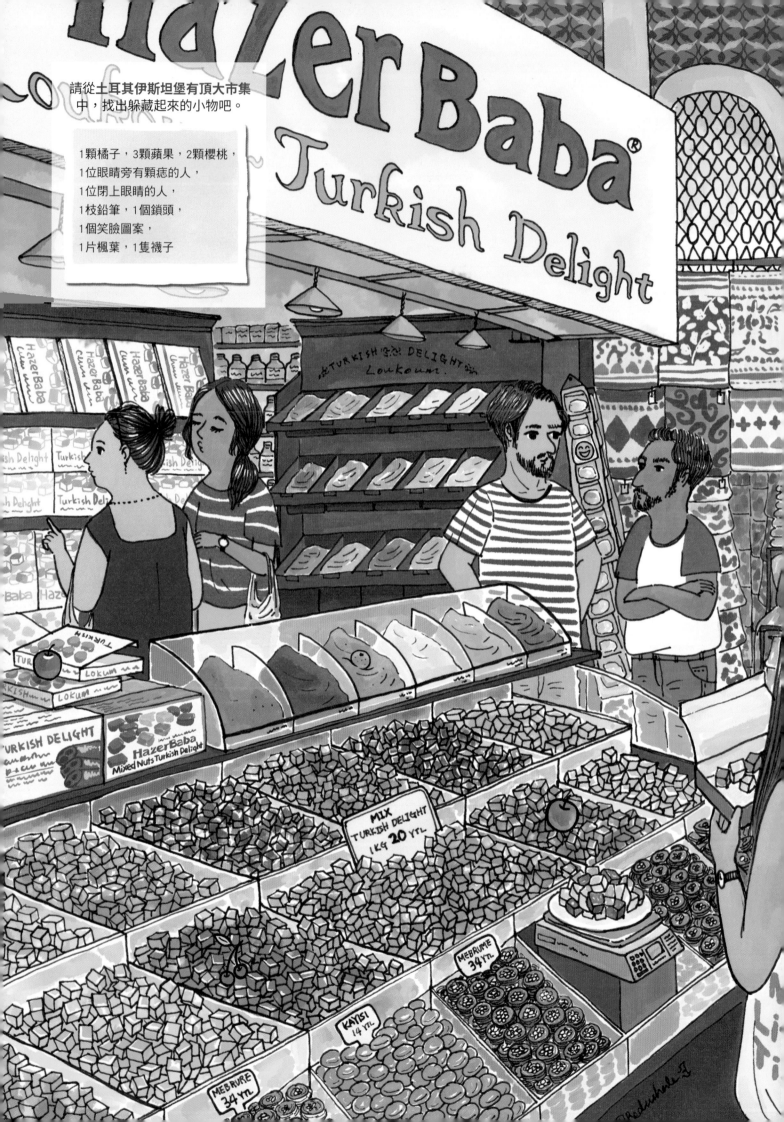

請從土耳其伊斯坦堡有頂大市集中，找出躲藏起來的小物吧。

1顆橘子，3顆蘋果，2顆櫻桃，
1位眼睛旁有顆痣的人，
1位閉上眼睛的人，
1枝鉛筆，1個鎖頭，
1個笑臉圖案，
1片楓葉，1隻襪子

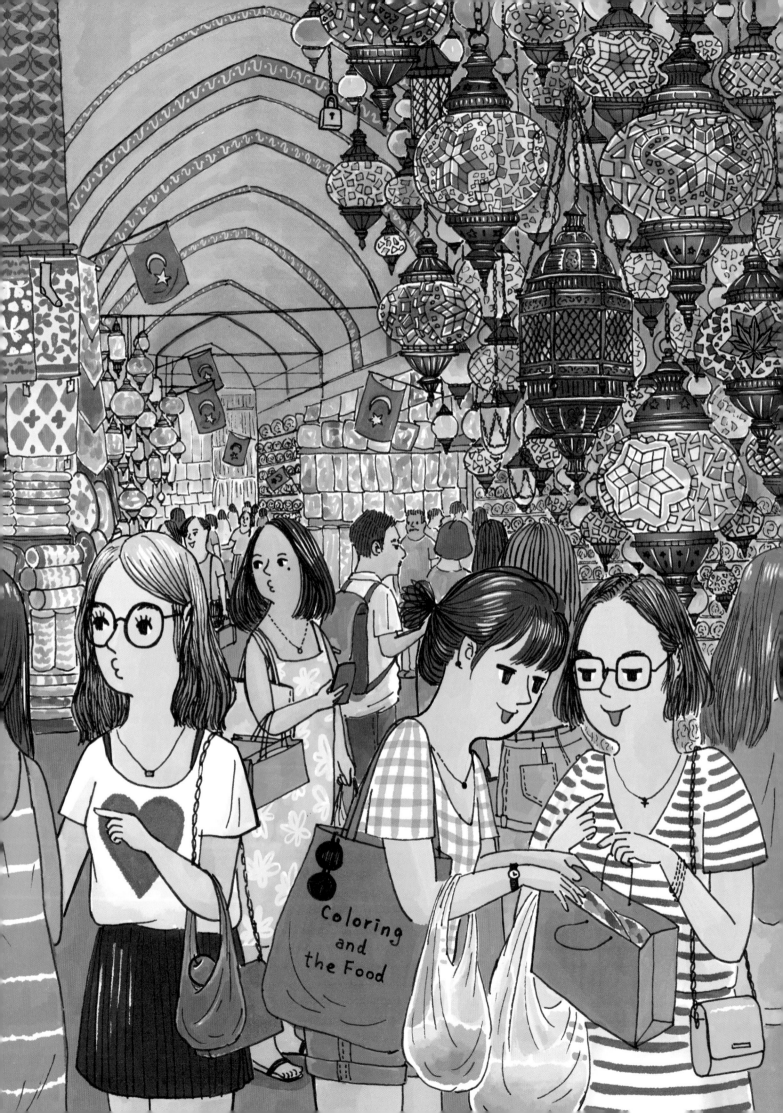

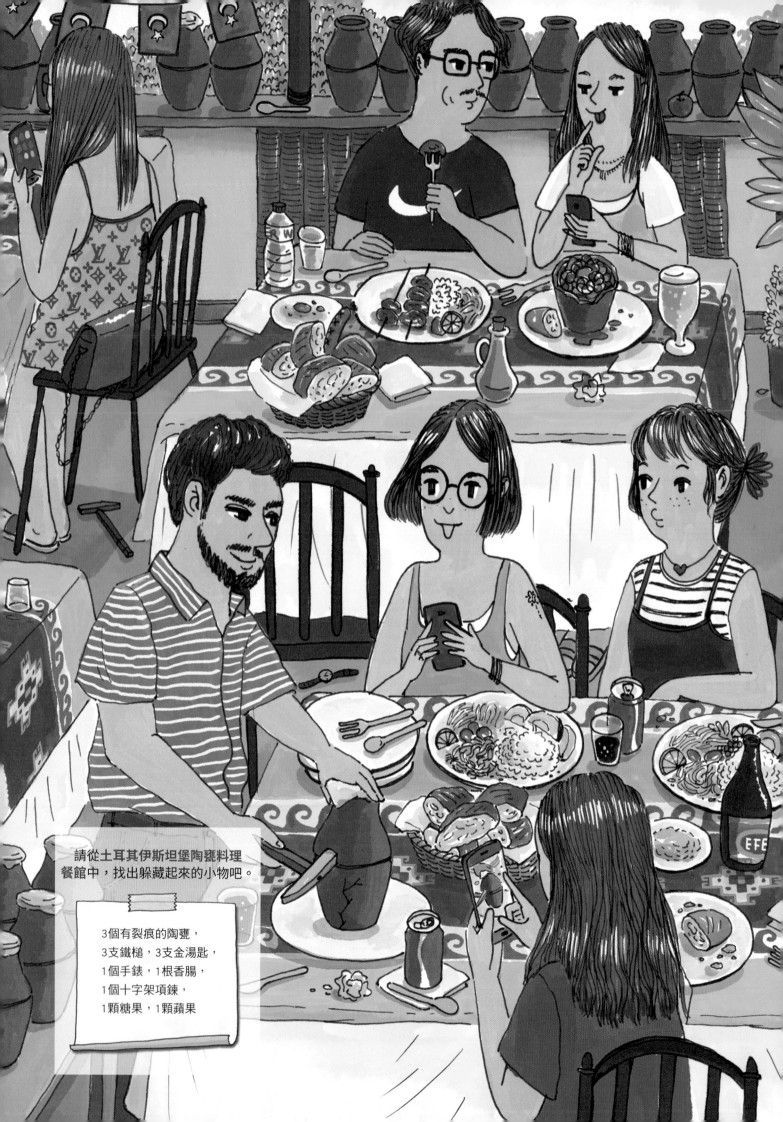

請從土耳其伊斯坦堡陶甕料理餐館中，找出躲藏起來的小物吧。

3個有裂痕的陶甕，
3支鐵槌，3支金湯匙，
1個手錶，1根香腸，
1個十字架項鍊，
1顆糖果，1顆蘋果

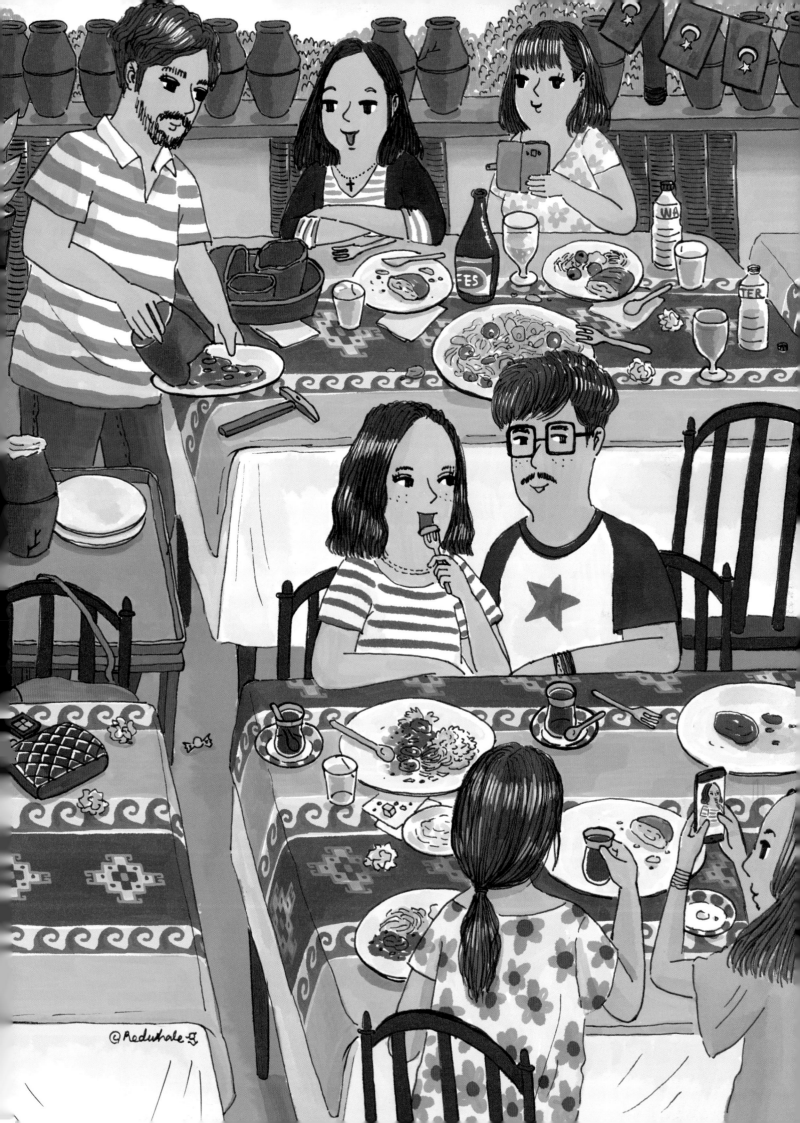

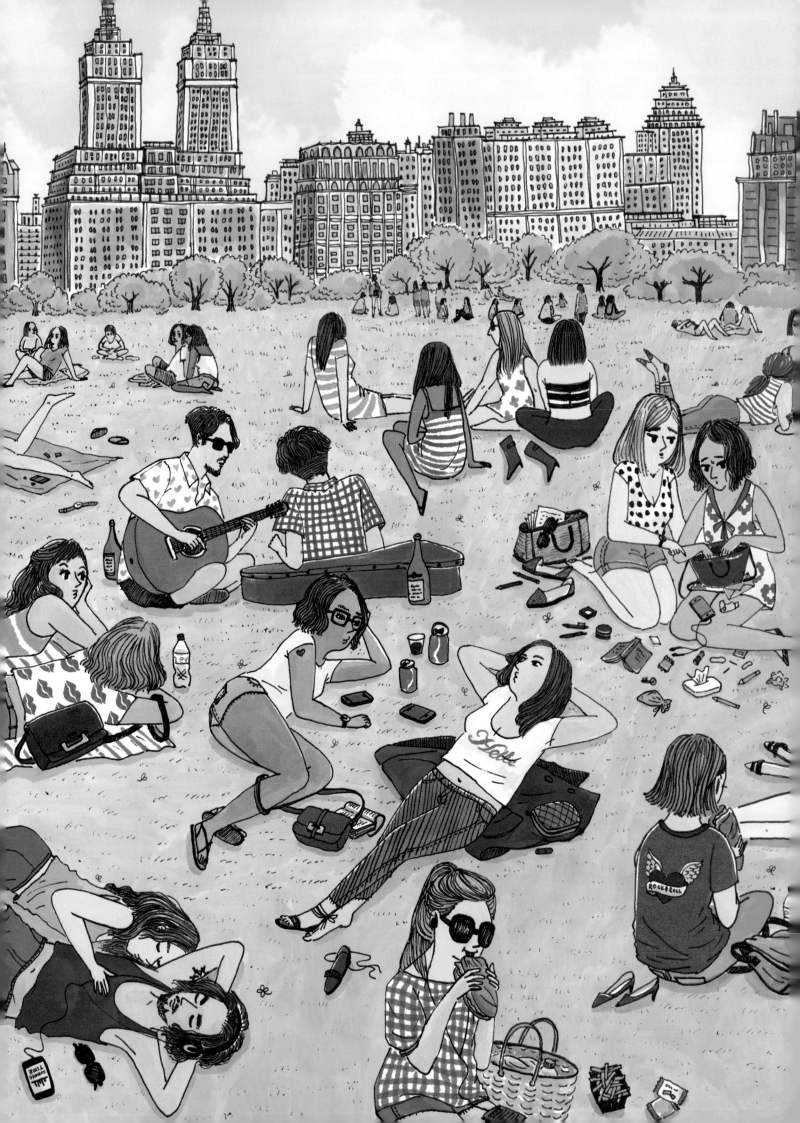

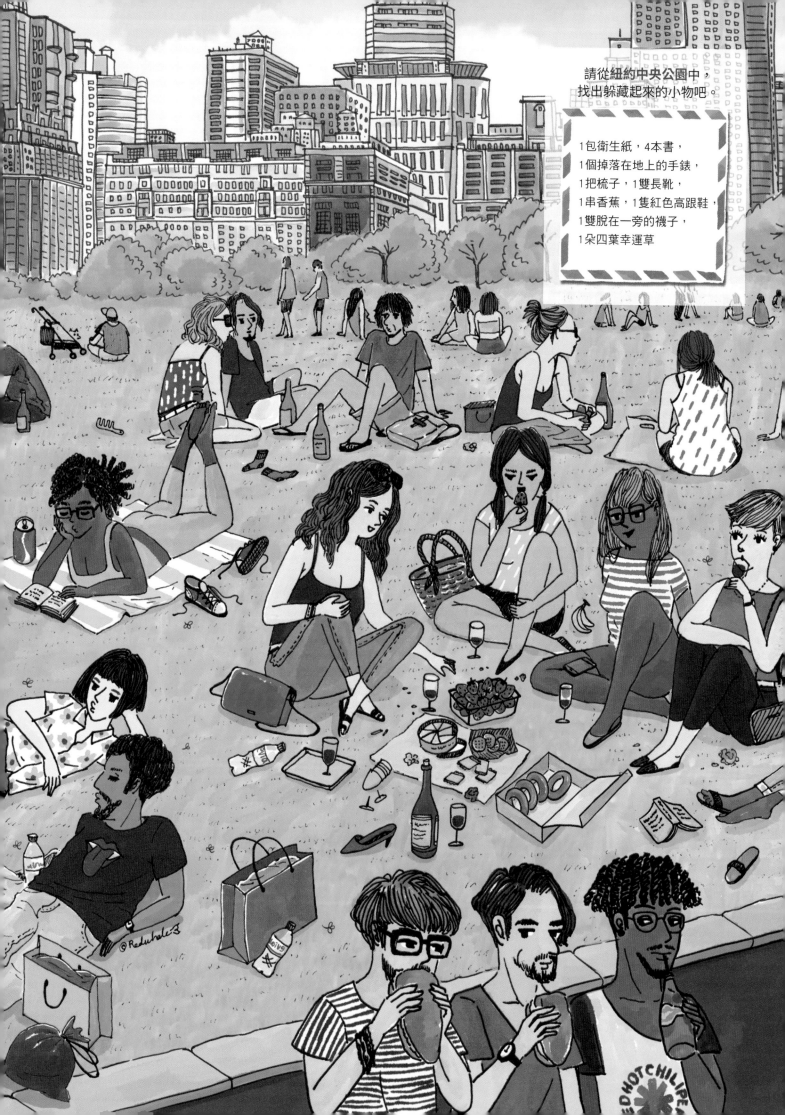

請從紐約中央公園中，
找出躲藏起來的小物吧。

1包衛生紙，4本書，
1個掉落在地上的手錶，
1把梳子，1雙長靴，
1串香蕉，1隻紅色高跟鞋，
1雙脫在一旁的襪子，
1朵四葉幸運草

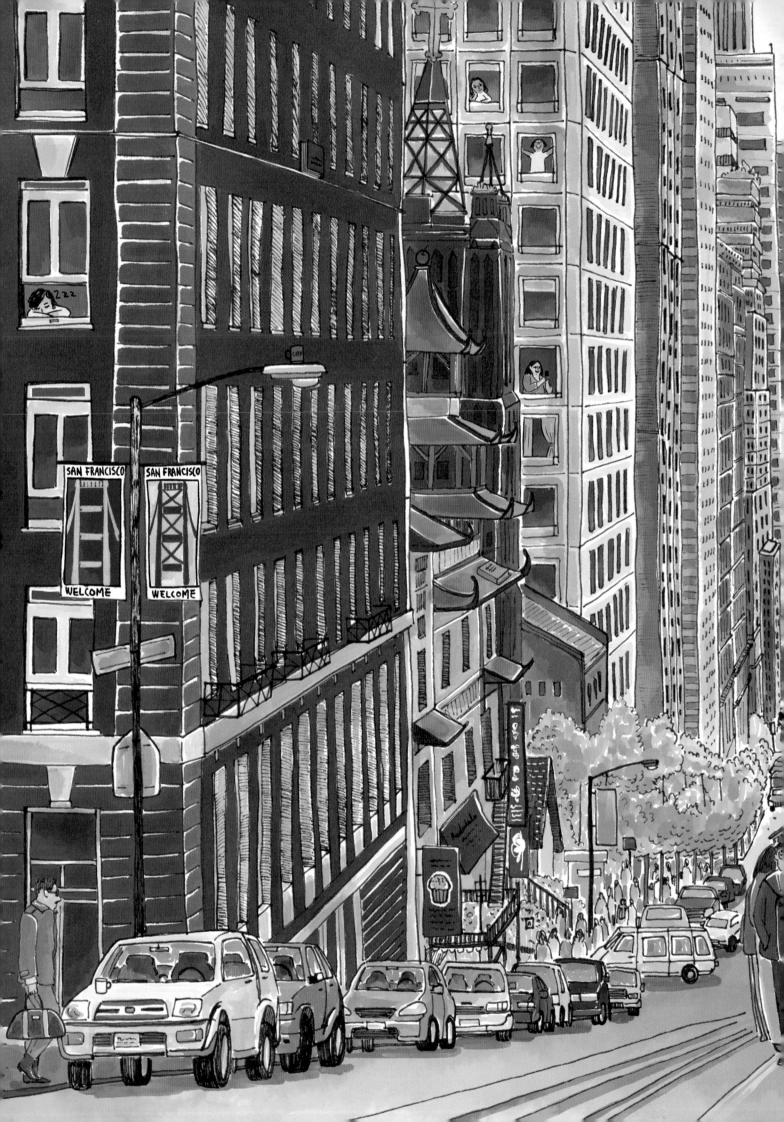

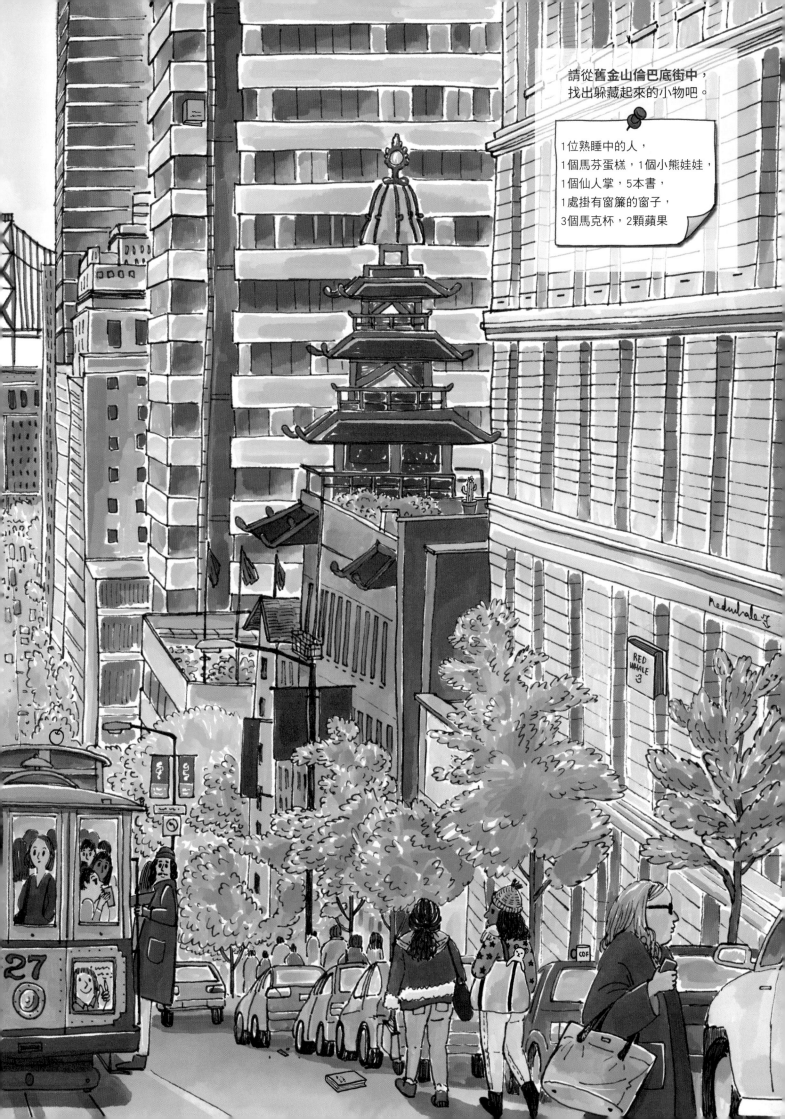

請從舊金山倫巴底街中，
找出躲藏起來的小物吧。

1位熟睡中的人，
1個馬芬蛋糕，1個小熊娃娃，
1個仙人掌，5本書，
1處掛有窗簾的窗子，
3個馬克杯，2顆蘋果

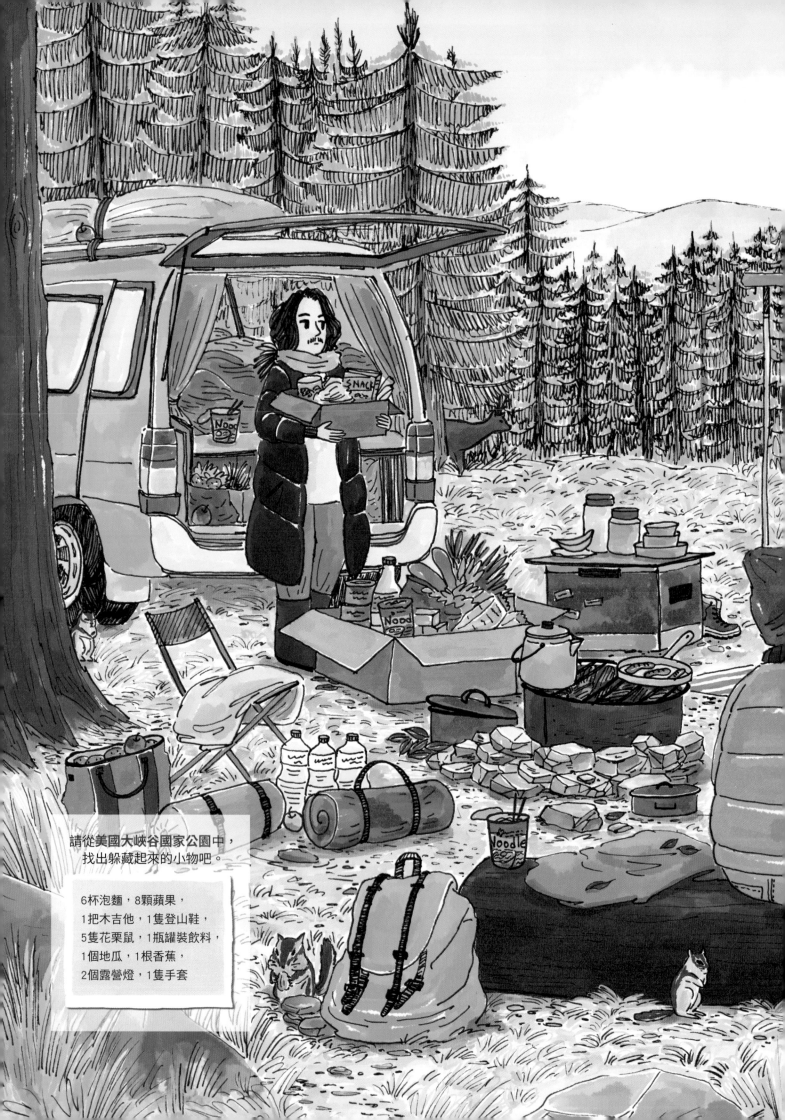

請從美國大峽谷國家公園中，找出躲藏起來的小物吧。

6杯泡麵，8顆蘋果，
1把木吉他，1隻登山鞋，
5隻花栗鼠，1瓶罐裝飲料，
1個地瓜，1根香蕉，
2個露營燈，1隻手套

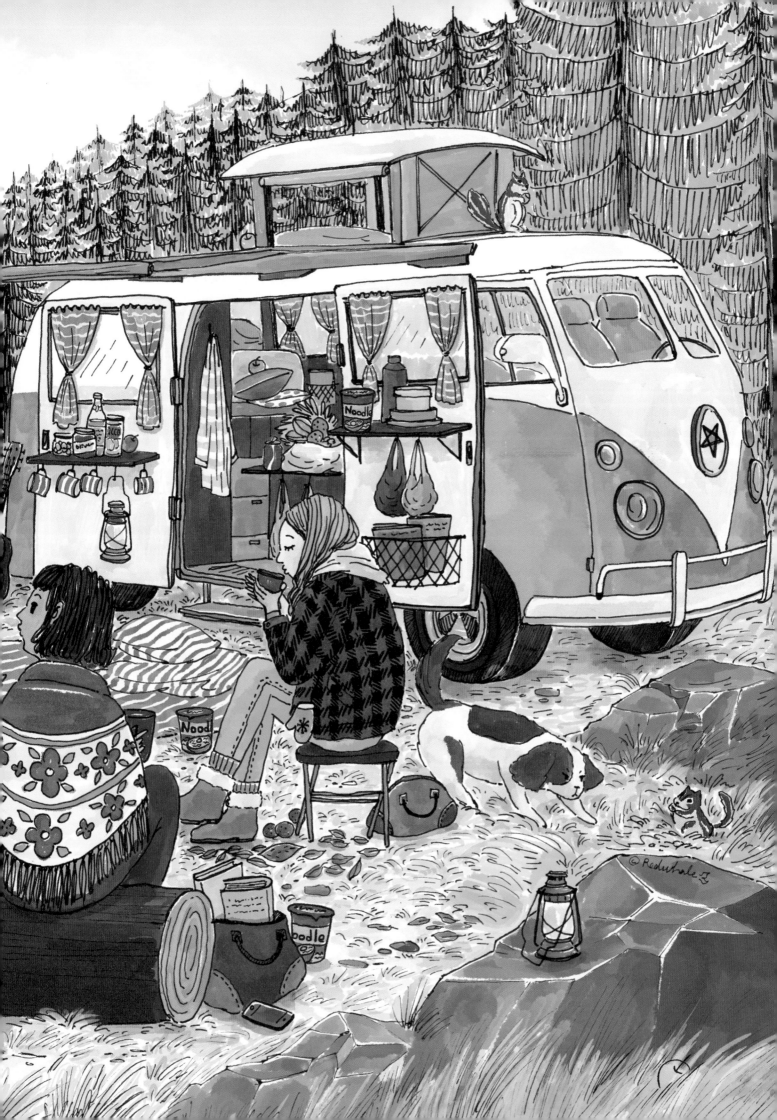

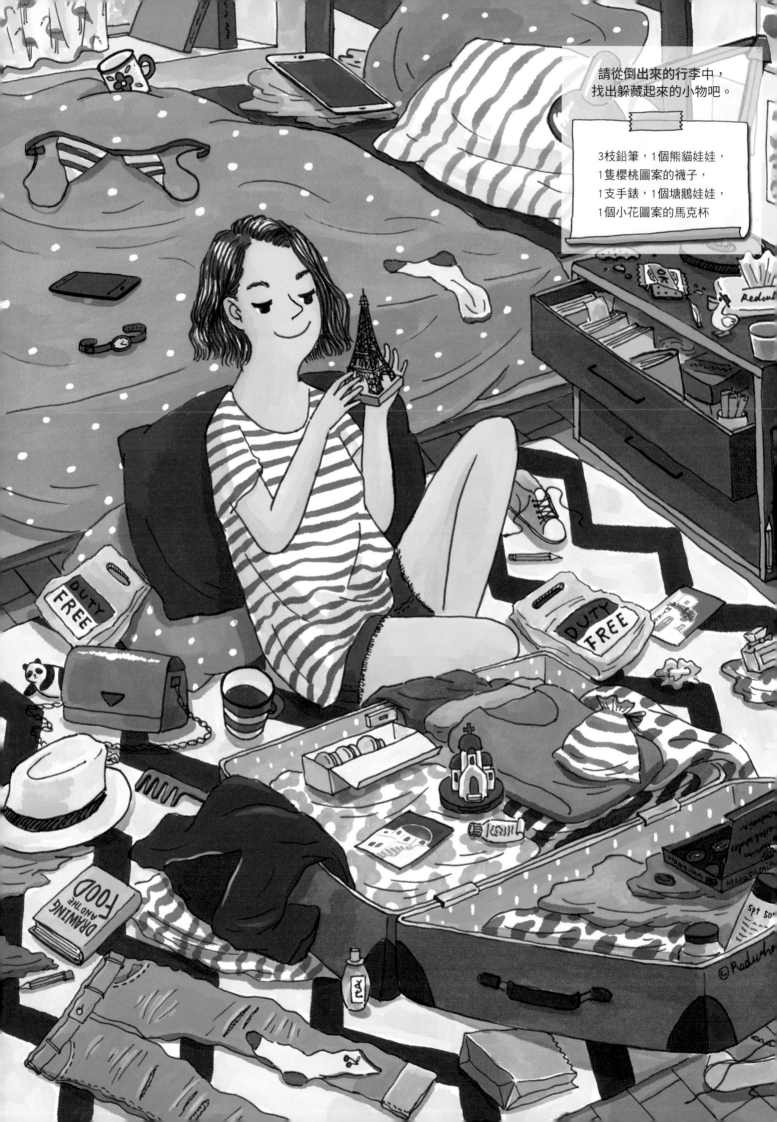

請從倒出來的行李中，
找出躲藏起來的小物吧。

3枝鉛筆，1個熊貓娃娃，
1隻櫻桃圖案的襪子，
1支手錶，1個塘鵝娃娃，
1個小花圖案的馬克杯

「下一趟旅行是什麼時候呢…？」

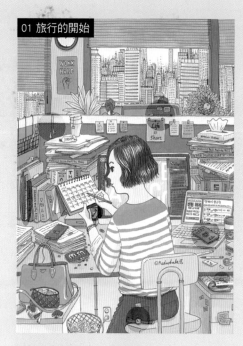

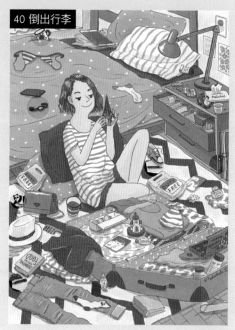

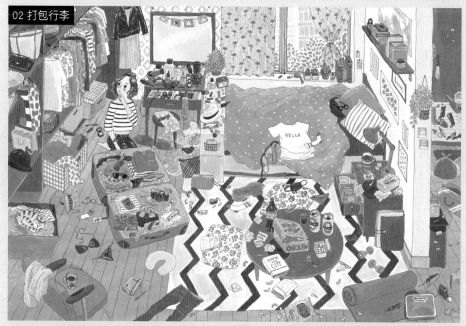

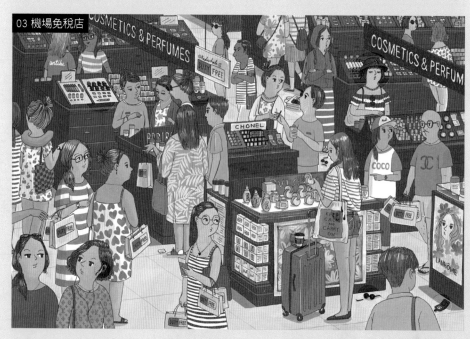

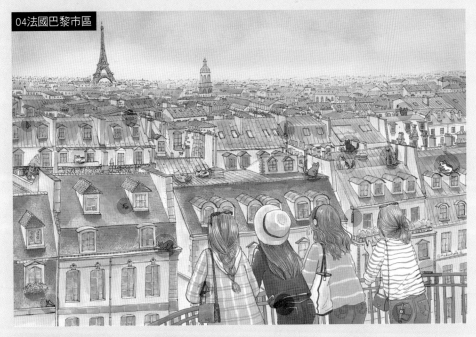

04 法國巴黎市區

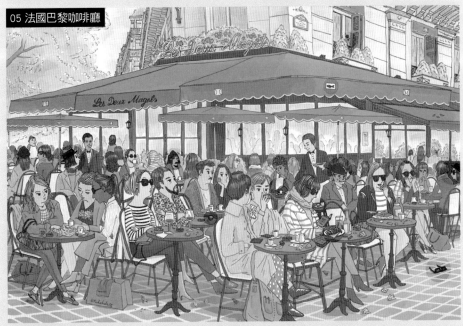

05 法國巴黎咖啡廳

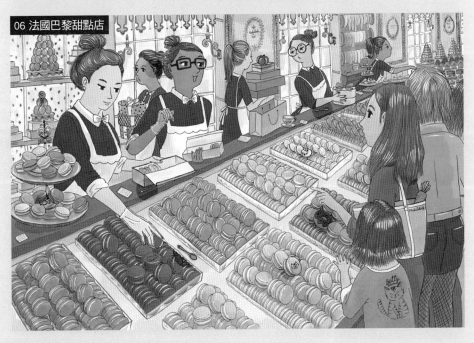

06 法國巴黎甜點店

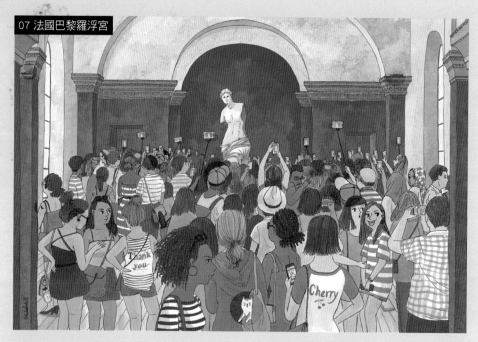

07 法國巴黎羅浮宮

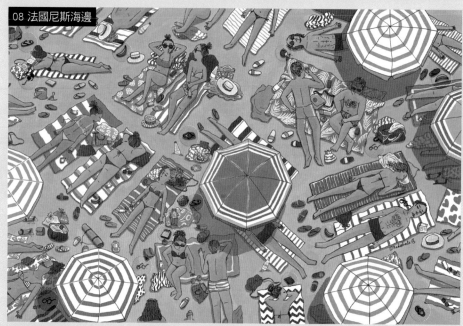

08 法國尼斯海邊

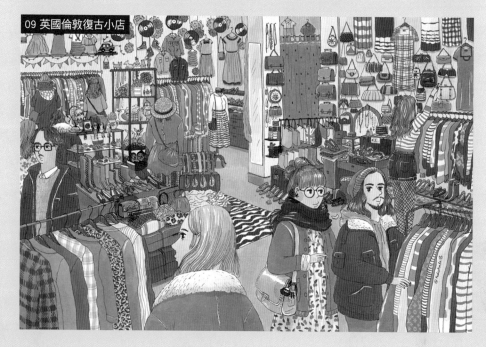

09 英國倫敦復古小店

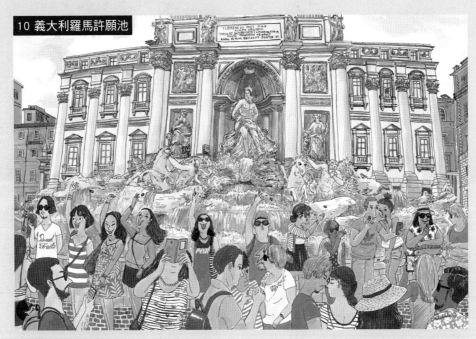

10 義大利羅馬許願池

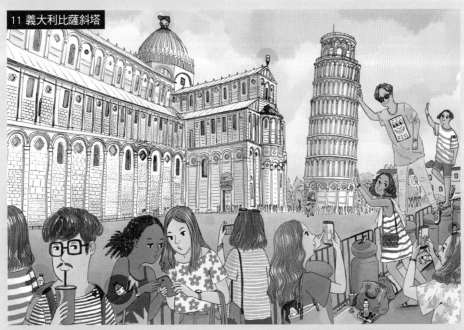

11 義大利比薩斜塔

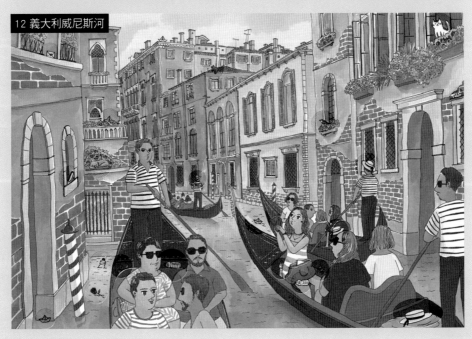

12 義大利威尼斯河

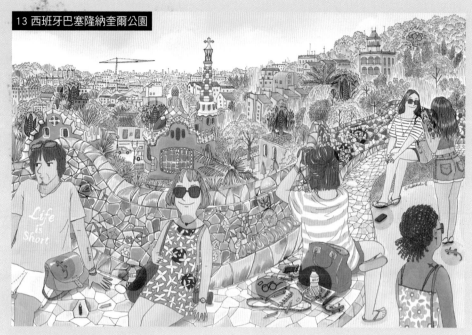

13 西班牙巴塞隆納奎爾公園

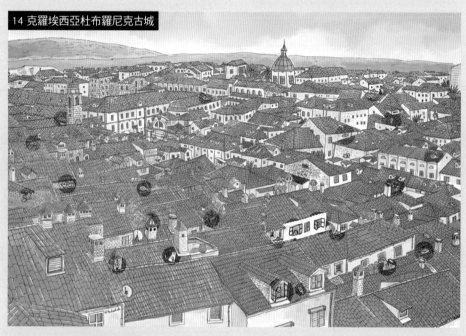

14 克羅埃西亞杜布羅尼克古城

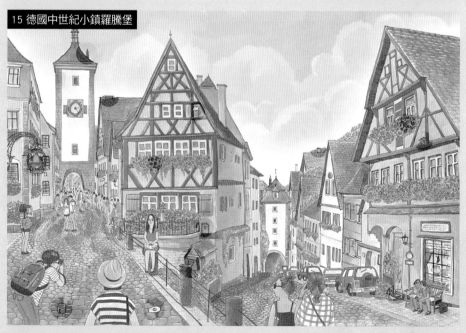

15 德國中世紀小鎮羅騰堡

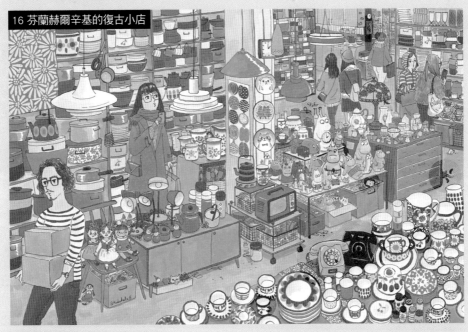

16 芬蘭赫爾辛基的復古小店

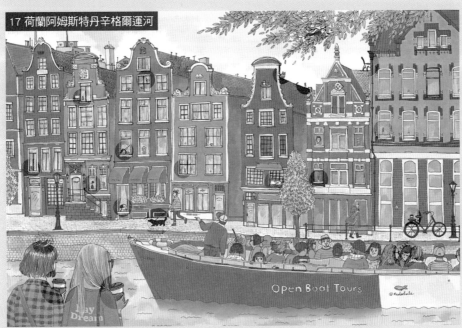

17 荷蘭阿姆斯特丹辛格爾運河

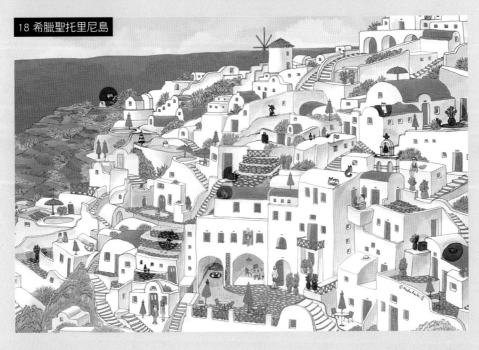

18 希臘聖托里尼島

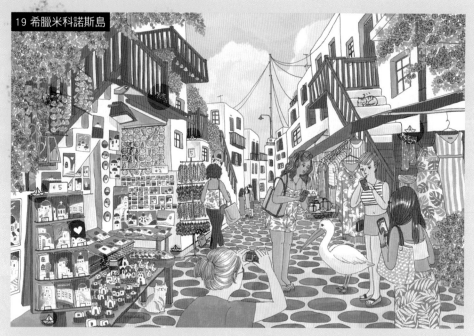

19 希臘米科諾斯島

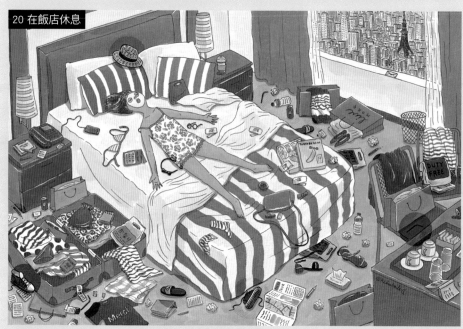

20 在飯店休息

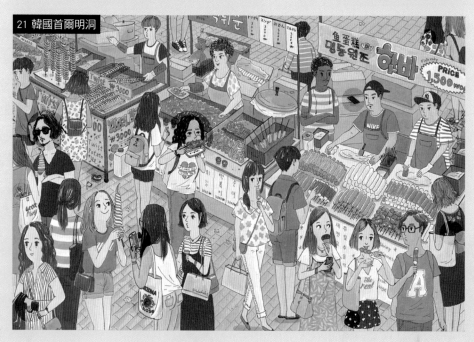

21 韓國首爾明洞

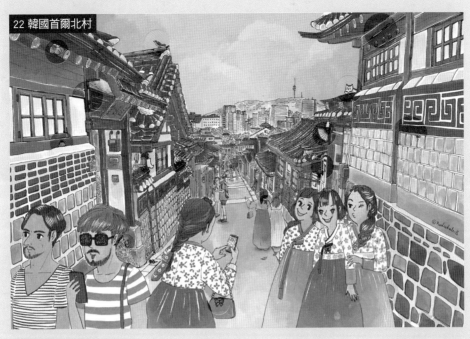

22 韓國首爾北村

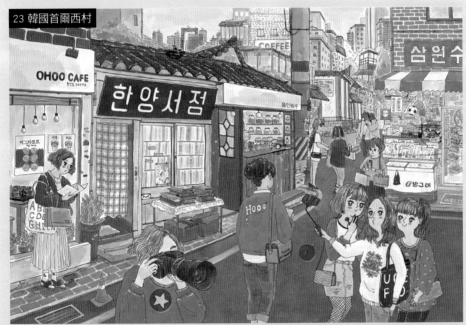

23 韓國首爾西村

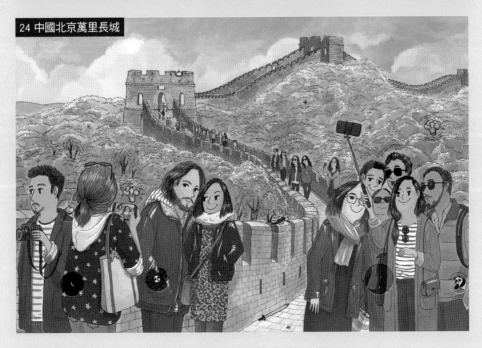

24 中國北京萬里長城

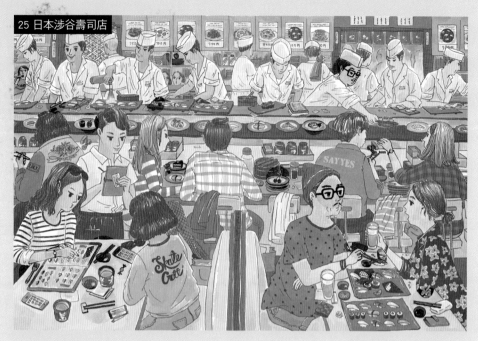

25 日本涉谷壽司店

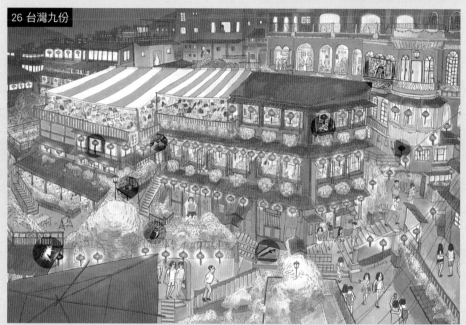

26 台灣九份

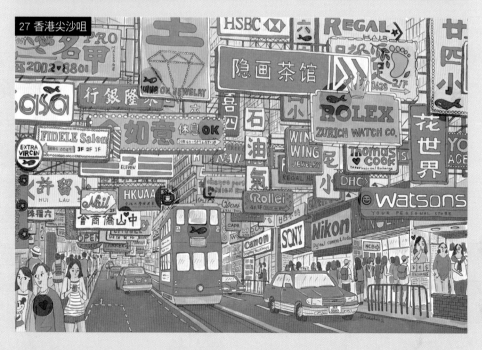

27 香港尖沙咀

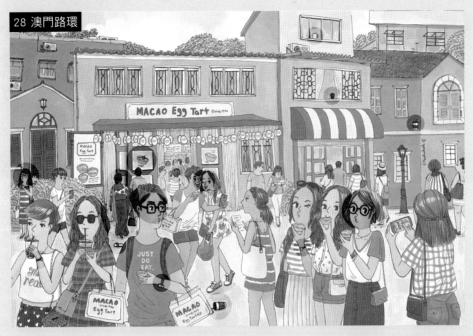

28 澳門路環

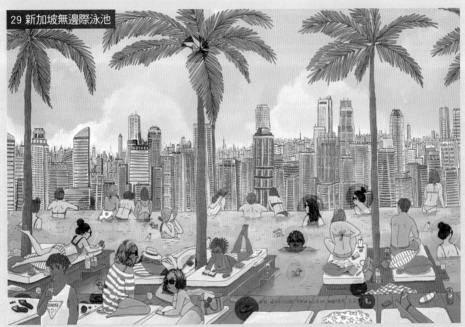

29 新加坡無邊際泳池

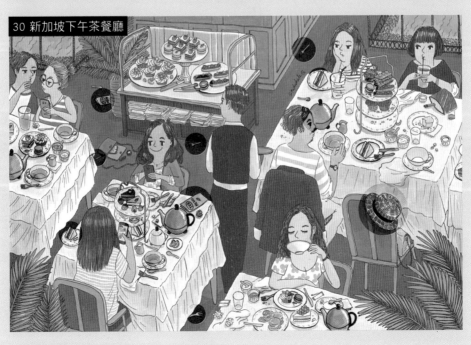

30 新加坡下午茶餐廳

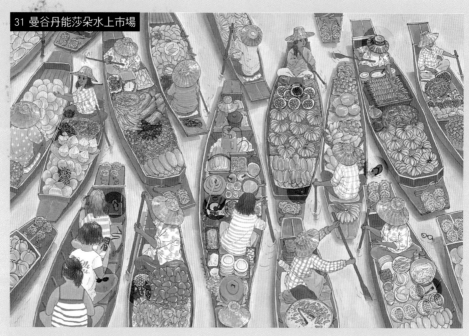

31 曼谷丹能莎朵水上市場

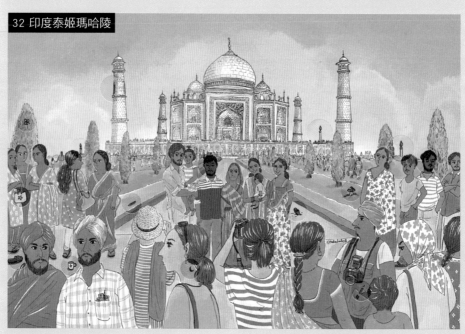

32 印度泰姬瑪哈陵

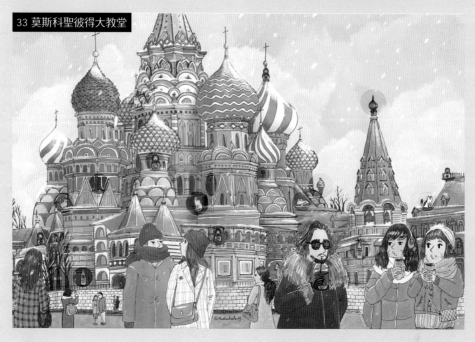

33 莫斯科聖彼得大教堂

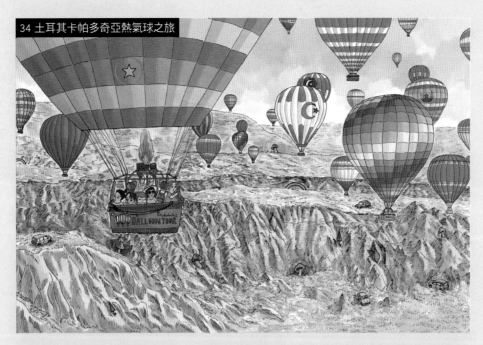

34 土耳其卡帕多奇亞熱氣球之旅

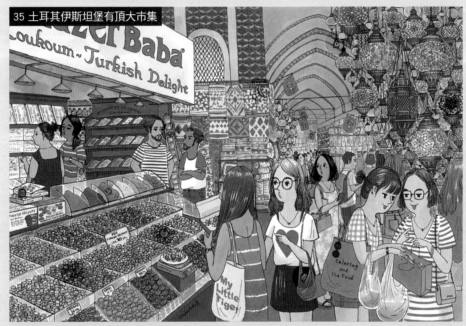

35 土耳其伊斯坦堡有頂大市集

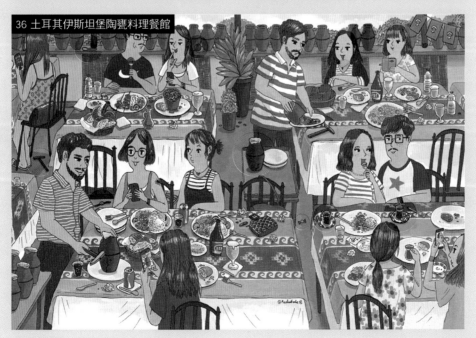

36 土耳其伊斯坦堡陶甕料理餐館

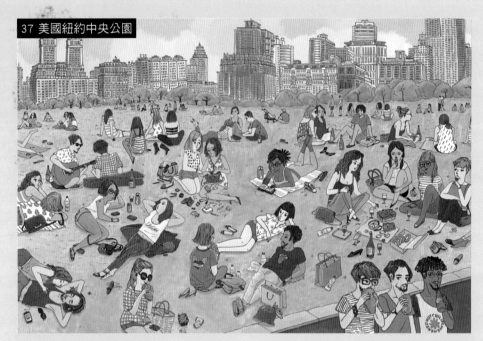

37 美國紐約中央公園

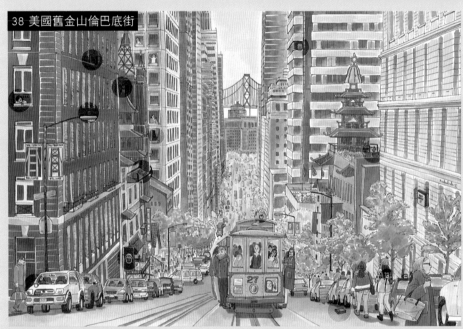

38 美國舊金山倫巴底街

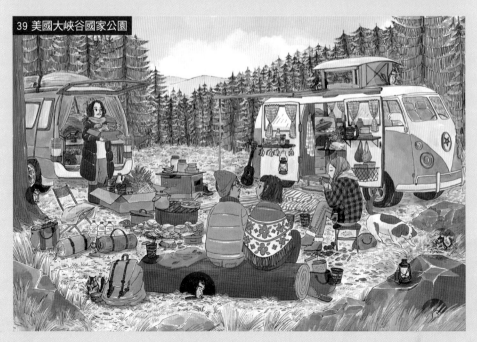

39 美國大峽谷國家公園

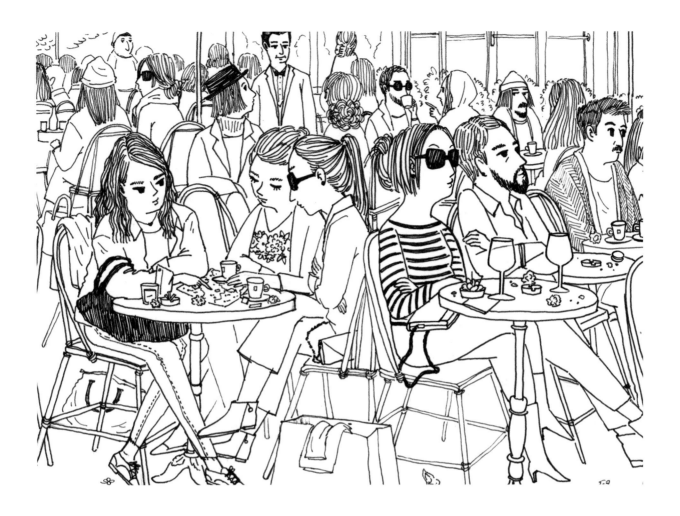

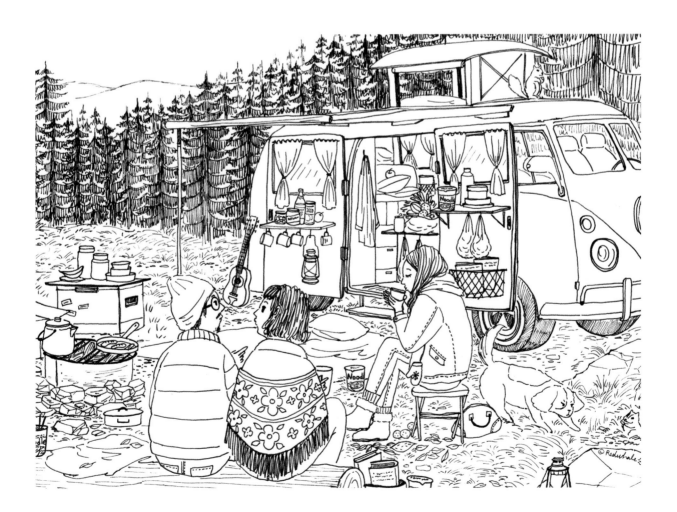

Post Card

To :

From :

Post Card

To :

From :

France
Nice

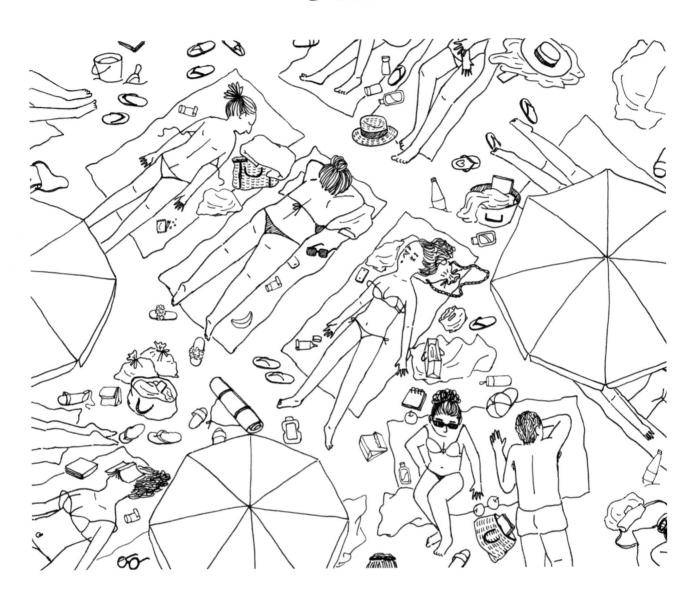

France Nice

San Francisco

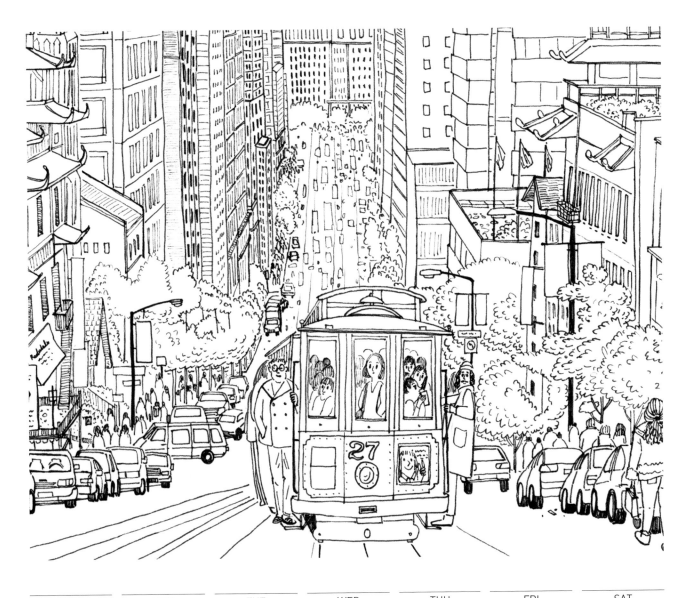

SUN	MON	TUE	WED	THU	FRI	SAT

San Francisco

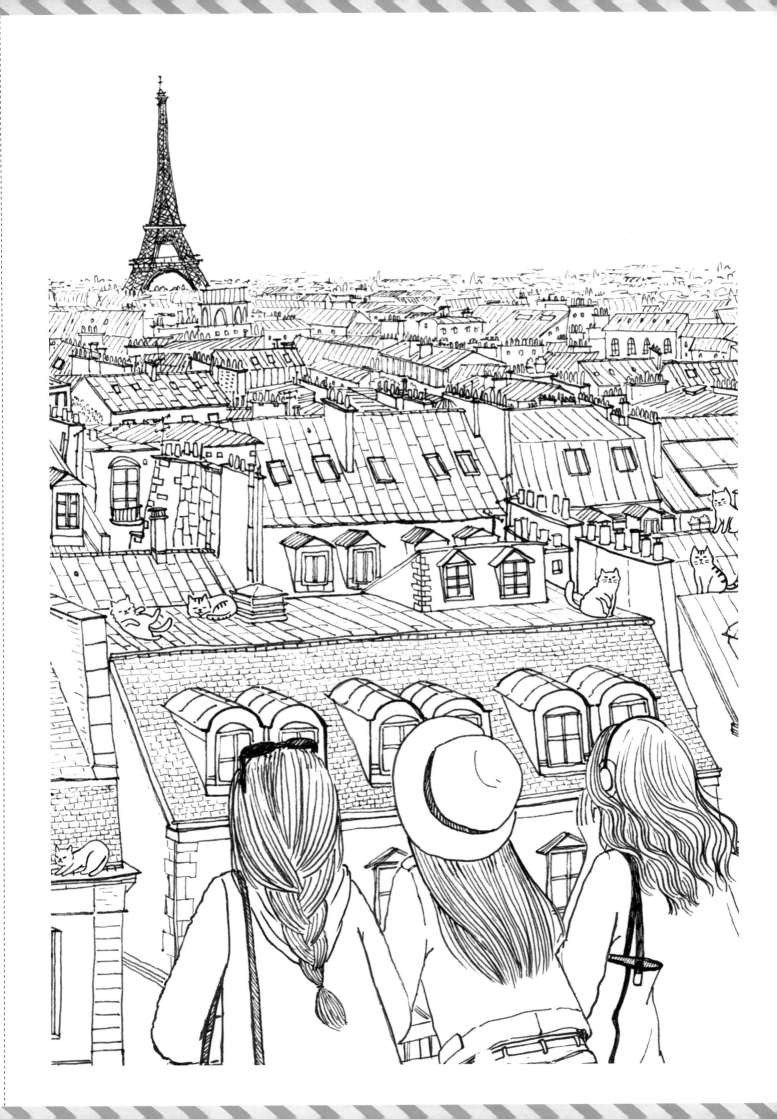

Paris

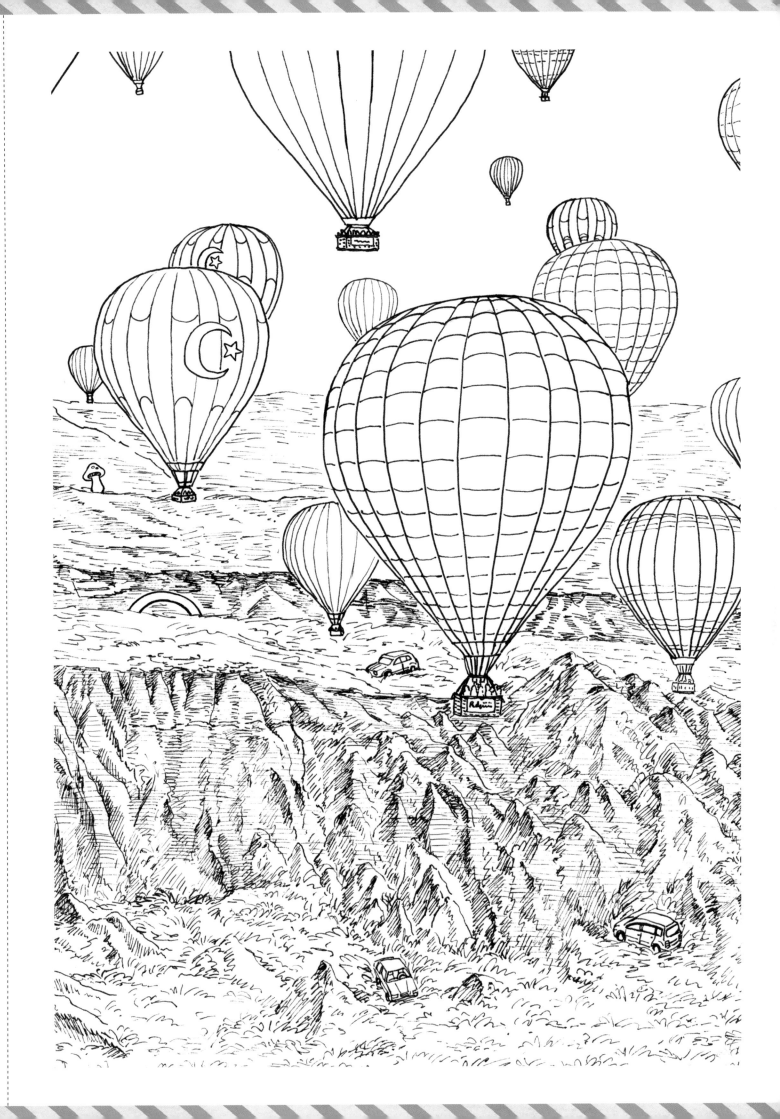

Cappadocia

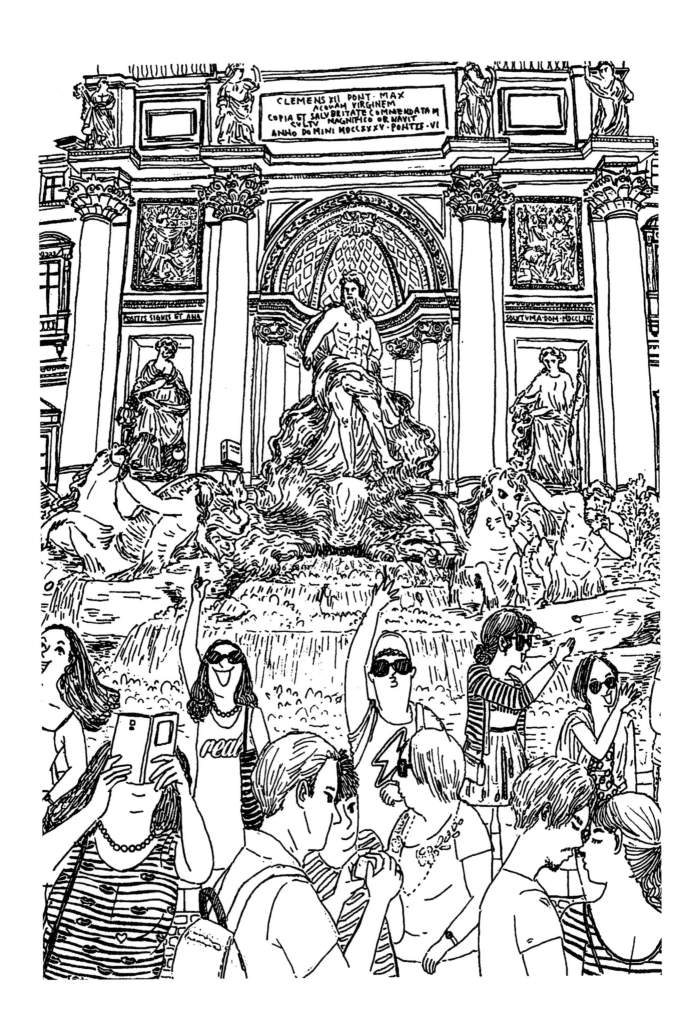

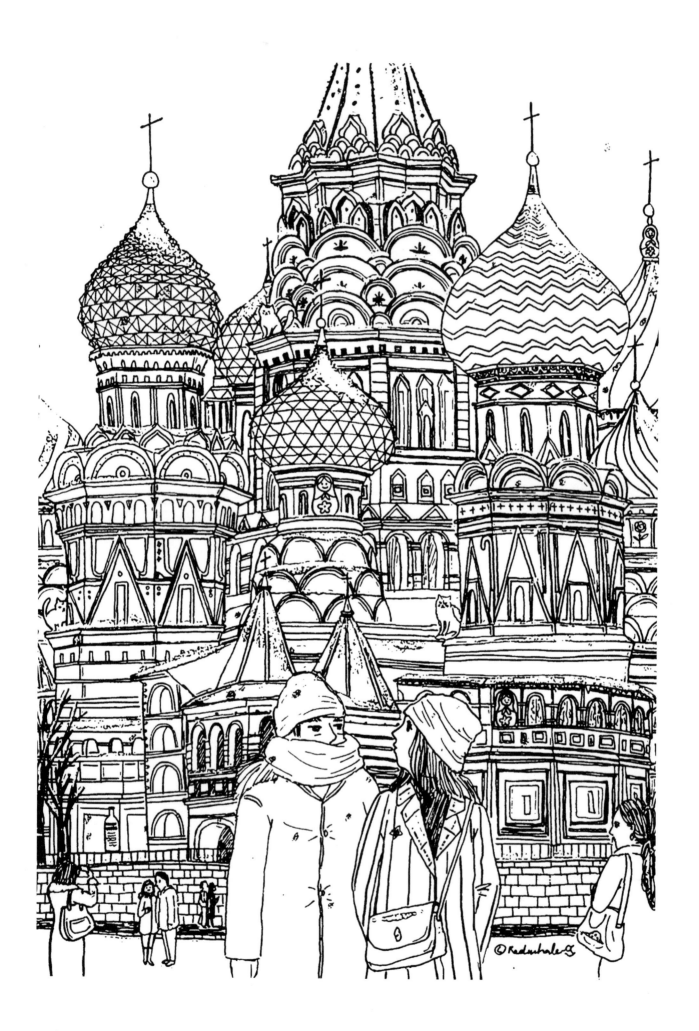

Dupont

près à

Charmes

(Vosges

one postale univ

20.III.06 — 7

Nur für die Adresse.

E. Dupont

Près à

Charmes

(Vosges)